KB082070

차례

¶

디자인에게 국가는 무엇인가

얼마 전 문화부는 대한민국 국가 상징을 새롭게 디자인하였다. 그동안 부처별로 제각각이었던 상징들을 태극무늬를 모티브로 한 디자인으로 통일시킨 것이다. 새 국가 상징 디자인에 대한 평은 제각각이지만, 국가가 디자인 주체의 하나라는 사실을 모처럼 뚜렷하게 보여준 것은 인상적이었다. 물론 현대사회에서 가장 중요한 디자인 주체는 기업이다. 상품을 생산하고 판매하여 이윤을 추구하는 기업이 판매촉진 수단으로 디자인을 활용한다는 것은 오늘날 상식에 속한다. 그런 점에서 기업이 가장 중요한 디자인 주체라는 데 대해서도 이견이 있을 수 없다. 하지만 현대사회에는 기업 못지않게 국가도 중요한 디자인 주체로서 등장하는데, 그것은 갈수록 국가의 목표와 기업의 목표가 일치되어 가기 때문이기도 하다. 발전이라는 이름의 목표.

물론 국가의 디자인에 대한 관심은 그것만이 아니다. 체제에 대한 선전이나 사회 복지를 위해서도 국가는 디자인에 관심을 보인다. 하지만 현대 국가가 디자인에 관심을 보이는 이유는 아무래도 경제적인 것이 가장 크다. 오늘날 경제 발전을 국가 발전과 동일시하고 그를 위해 디자인 발전에 힘쓰는 것은 국가의 당연한 의무처럼 되어 있다. 이처럼 오늘날 디자인 주체로서의 국가의 역할은 결코 적지 않은데, 그러나 그에 대한 인식은 소홀한 편이다. 하지만 국가는 엄연히 현대디자인의 중요한 주체의 하나이며, 특히 한국과 같은 발전국가에서 디자인에 대한 국가의 역할은 지나치다 싶을 정도로 크다. 한국의 경우에는 디자인에서 국가의 결여가 문제가 아니라 오히려 과잉이 문제일 정도이니까 말이다.

한국 디자인계의 담론 부재 현상을 깨고 비판적 담론 생산을 목표로 2015년에 창간된 〈디자인 평론〉은 2호를 준비하면서 '국가와 디자인'을 특집으로 삼았다. 이에 국가와 디자인의 관계에 대한 세 편의 원고를 실었다. 〈디자인 평론〉지의 엮은이 최 범은 '국가와 디자인 관심'에서 현대 국가의 디자인 관심을 정치 선전, 경제 발전, 사회 복지, 이 세 가지로

구분하고 각각의 성격과 함께 한국 디자인에서 그것들이 어떻게 나타나는지를 비판적으로 조명한다. 한국 디자인사 연구자인 김종균의 '파시즘과 프로파간다 디자인'은 상징물과 건축물을 통해서 현대 전체주의 체제의 디자인을 비교, 분석한다. 디자인 이론가인 조현신은 일제 시대부터 대한민국에 이르는 시기의 국어 교과서를 들여다봄으로써 교육이 국가에 의한 또 하나의 영토화에 지나지 않음을 '교과서, 국가의 영토'라는 글에서 밝혀낸다.

어쩌면 이번 호는 전면 특집호라고 해도 과언이 아닐 정도로 다른 글들도 특집 주제와 결부된 것이 많다. 김종균이 맡고 있는 연재물인 '한국 디자인사의 한 장면'도 그렇고, 윤여경과 이지원이 대화식으로 엮어가는 '더블 넥서스'도 '국가와 상징'을 주제로 삼았다는 점에서 그러하다. 이외에도 원래 한불 수교 130주년 기념으로 지난 해 프랑스 국립장식미술관에서 열린 '지금 한국'전의 그래픽 부문에 대한 기고문으로 도록에 실렸던 '한국 그래픽 디자인: 수렴과 발산'(최 범)은 제목 그대로 한국 그래픽 디자인의 역사를 수렴과 발산이라는 길항작용으로 포착하는 거시적인 시각을 보여준다. 김상규의 '디자인 비엔날레, 정말 필요한가'는 '광주디자인비엔날레'의 정당성에 대해 근본적인 문제를 제기한다. 디자인 저술가이자 출판인인 전가경은 전설적인(?) 잡지 〈뿌리깊은 나무〉의 표지에 드러난 조형성 분석을 통해 한국 디자인사 연구에서 또 하나의 착실한 성과를 보태고 있다.

이제 겨우 두 번째에 지나지 않지만, 〈디자인 평론〉은 상업적인 디자인 저널리즘과는 전혀 다른 시각과 지평에서 한국의 디자인 문화에 대한 비판적 분석과 담론 생산을 계속해나갈 것이다. 내년에 출간될 3호도 기대해주시기 바란다.

엮은이 **최 범**
파주타이포그라피학교 디자인인문연구소 소장

특집 국가와 디자인

국가와 디자인 관심

최 범
디자인 평론가
파주타이포그라피학교 디자인인문연구소 소장

디자인 주체 또는 행위자로서의 국가와 디자인 관심

국가가 디자인에 관심을 갖는다면 그 이유는 무엇일까. 국가가 디자인에 관심을 갖는다는 것은 어떤 이유에서든지 국가가 디자인을 하거나 개입 또는 관여한다는 것인데, 이것은 곧 국가가 디자인의 주체 Design Subject 또는 행위자Design Agent가 된다는 것을 의미한다. 그러면 다시 국가가 디자인의 주체 또는 행위자가 된다는 것의 의미는 무엇일까. 그것은 국가가 어떤 형태로든 디자인을 직접 주관하거나 아니면 일정한 방향으로 추동하는 것을 의미할 것이다.

이처럼 국가가 디자인의 주체 또는 행위자가 된다는 것은 결국 국가가 디자인에 일정한 관심을 갖기 때문인데, 그러면 국가는 왜 디자인에 관심을 갖는가. 대체로 현대국가가 디자인에 관심을 갖는 것은 다음 세 가지의 필요성 때문으로 판단된다. 첫째는 정치 선전Political Propaganda의 필요성, 둘째는 산업 진흥Industrial Promotion의 필요성, 셋째는 사회 복지Social Welfare의 필요성이다. 그러니까 국가가 디자인에 가지는 관심의 형태는 크게 선전, 진흥, 복지라고 할 수 있다. 그러므로 이 글은 이 세 가지 형태를 기준으로 현대국가가 디자인에 관심을 갖는 상황을 살펴보고, 나아가 대한민국의 경우를 비판적으로 고찰해보고자 한다.

정치 선전으로서의 디자인

국가라는 정치체Political Body는 다양한 방식으로 자신을 정당화하고자 한다. 그중에서도 보다 적극적이고 전향적인 방식으로 스스로를 정당화하는 행위를 가리켜 선전Propaganda이라고 할 수 있다. 여기에는 다양한 직간접적인 방식들이 포함되는데, 직접적인 선전선동 활동과 각종 상징물을 이용한 것, 고정적인 건조물이나 기념물을 이용한 것 등이 포함된다. 좀 더 구체적으로는 국기와 국가 문장 등을 포함한 다양한 상징물, 포스터, 전단 등을 포함한 다양한 인쇄물, 기념관, 박물관,

국립묘지, 기념비 등을 포함한 다양한 구조물 들이 해당된다. 이러한 것들은 거의 모든 국가들에게서 발견되는 선전물이다. 그런 점에서 선전은 현대국가의 보편적인 행위라고 할 수 있다.

다만 이러한 선전을 매우 적극적이고 전면적으로 사용하는 국가들이 있게 마련인데, 파시즘이나 공산주의와 같은 전체주의 국가에서 이러한 경향이 유독 두드러진다. 독일 제3제국 같은 경우는 다양한 상징물과 건조물, 그리고 제복 등을 통해 강력하고도 통일성 있는 이미지를 연출해내어, 가히 국가주의 디자인의 정수精髓라 불러도 손색이 없을 정도였다. 정치적으로는 나치와 대립했던 소비에트 러시아 역시도 전체주의 국가로서 국가에 의한 디자인이 강력한 힘을 발휘한 체제였다. 소비에트 러시아를 성립시킨 볼셰비키 운동은 '선전선동Agitprop'에 크게 의존했다. 파시즘과 볼셰비즘은 20세기를 대표하는 전체주의 체제로서 정치 선전 디자인을 많이 사용한 사례가 되겠다. 1937년 파리 만국박람회에서 으르렁거리듯이 서로 마주보며 세워진 독일 국가관과 소련 국가관은 이 두 체제의 경쟁을 가장 극적으로 보여주는 것이었다.

오늘날 적극적인 의미에서의 선전을 위한 디자인은 일부 전체주의 국가를 제외하고는 찾아보기 어렵다. 대신에 민주주의 국가들에서 선전의 역할은 광고가 대신하고 있다. 선전Propaganda과 광고Advertising의 구분은 국가의 정치 체제에 따라서 그 해석을 달리 할 수밖에 없다. 선전이 주로 전체주의 국가의 전유물로 여겨지지만, 선전을 특정 정치 체제를 정당화하는 커뮤니케이션 활동이라고 해석한다면, 사실 민주주의 체제라고 해서 자신을 정당화하는 활동을 하지 않는 것은 아니다. 다만 민주주의 국가에서는 전체주의 국가와 달리 국가가 직접적인 발화자가 되지는 않는다는 점이 다르다.

이런 점을 생각하면, 오히려 오늘날 민주주의 국가에서의 체제 선전은 국가가 아닌, 민간에 의해 이루어지며, 그 대표적인 형태는 바로

상품 광고라는 해석이 가능한 것이다. 이미 사회주의 국가들의 선전 예술인 사회주의 리얼리즘에 빗대어, 광고를 자본주의 리얼리즘이라고 일컫기도 한다. 그러니까 오늘날 자본주의에 기반한 민주주의 사회를 정당화하는 것은 국가에 의한 위로부터의 선전보다는 오히려 아래로부터의 광고라고 할 수 있다.[1]

산업 진흥으로서의 디자인

현대국가들이 디자인에 관심을 갖는 가장 커다란 이유는 경제적인 것이다. 디자인을 중요한 국가 경제적 요소 또는 수단으로 보고 있기 때문이다. 이는 경제 발전을 국가 발전과 동일시하는 발전국가Developmental State에서 특히 두드러지게 나타난다. 오늘날 경제 발전과 국가 발전의 동일시는 너무나 당연한 것처럼 보이지만, 언제나 그리고 모든 국가에서 그런 것은 아니다. 예컨대 19세기의 자유주의 국가는 국가의 기능을 사회 질서에 한정하고 경제 문제에 관여하지 않았다. 경제는 시장 원리에 따라 자율적으로 움직여야지 국가가 정치적으로 개입해서는 안 된다고 보았던 것이다. 이러한 관점이 전형적인 자유주의라면 여기에 반대되는 관점이 이른바 보호주의이다. 보호주의는 경쟁력이 높은 외국 제품으로부터 자국의 경제를 보호하고 발전시키기 위하여 국가가 보호 장벽(대표적인 것이 무역 관세)을 설정하고 경제에 적극적으로 개입해야 한다는 입장이다. 그러니까 19세기 당시의 선진 산업국가인 영국과 프랑스는 전자에 속하고, 후발 산업국가인 독일은 후자에 해당된다. 그리하여 영국과 프랑스는 자유주의, 독일은 보호주의 정책을 채택했다.

하지만 흥미롭게도 디자인의 역사를 살펴보면, 이러한 국가의 성격에

1 독일의 철학자 볼프강 하우크는 구 동독 체제를 붕괴시켜 독일을 통일시키는 데 주요 역할을 한
것이 광고를 비롯한 서독 자본주의의 상품미학이라고 지적한다.
참조: 미술비평연구회 편역, 〈상품미학과 문화이론〉, 눈빛.

대한 원론적인 이해가 전혀 들어맞지 않음을 알 수 있다. 그것은 자유주의 국가의 선두라 할 수 있는 영국이 가장 먼저 경제적 관심에 의해 국가가 디자인에 개입하는 모습을 보여주기 때문이다. 19세기 영국은 점차 후발 산업국가들과의 무역 경쟁에 말려들게 되는데, 특히 프랑스의 섬유산업이 위협적이었다. 세계 최초의 산업혁명으로 가능해진 대량생산을 통해 가격경쟁에서 앞서가던 영국은 품질 좋은 프랑스 섬유 제품의 도전에 직면했던 것이다. 특히 오랜 섬유산업의 전통을 지니고 있던 리용 등지에서 생산된 프랑스 견직물의 품질은 영국의 그것을 훨씬 뛰어넘는 것이었다.

이처럼 당시 영국 산업을 대표하는 섬유 부문에서 위기에 직면한 영국은 의회에서 그 원인을 조사하였는데, 그 결과 영국 제품의 경쟁력 저하 원인이 디자인에 있다는 진단을 내렸다. 그리하여 영국은 의회 차원에서 위원회를 꾸려 대응책을 세우기에 이르렀다. 이것이 최초의 국가 차원의 '디자인 진흥Design Promotion' 정책이었다. 그러니까 디자인 진흥이란 국가가 경제적 관심에 따라 디자인 발전을 추동하는 것을 말한다. 영국은 세계 최초의 디자인 진흥 국가가 되었으며, 이후 여러 나라에 영향을 미쳤고 지금도 모범적인 디자인 진흥 국가로 인식된다.[2]

오늘날에는 거의 모든 국가가 디자인 진흥을 위해 노력하고 있다고 말할 수 있다. 그리하여 디자인 진흥 정책을 추진하고 디자인 진흥 기관을 설립한다. 물론 디자인 진흥 정책과 기관의 형태는 국가마다 다르다. 디자인 진흥의 형태를 흔히 국가 주도와 민간 주도로 구분하기도 하는데, 그러나 외형적인 것만으로 구분하는 것은 그다지 의미가 없다. 왜냐하면, 외형적으로는 민간 주도일지라도 국가가 간접적으로 관여하는 경우도 많기 때문이다. 예컨대 대표적인 디자인 진흥 국가인 영국의 경우, 디자인

2　영국의 디자인 진흥에 대해서는 다음을 참조할 것. 허버트 리드, 정시화 역, 〈디자인론〉
　　(원제는 Art and Industry), 미진사.

진흥 정책 기관인 '디자인 카운슬Design Council'은 외형적으로는 민간 기구 형태를 띠고 있지만 사실상 국가로부터 예산 지원을 받기 때문에 내용적으로 국가 주도라고 할 수 있다. 그리고 국가 주도라 하더라도 중앙정부 중심인가 지방정부 중심인가에 따른 차이도 있다. 독일과 일본은 중앙의 디자인 진흥기관이 없으며 각 지역별로 분산되어 지방자치적인 형태를 띠고 있다. 그에 비하면 한국은 중앙정부 중심의 강한 국가 주도 디자인 진흥 국가에 속한다. 전통적으로 국가 차원의 디자인 진흥 정책이 존재하지 않았던 미국의 경우에도 최근에는 국가적인 차원에서 관심을 보이고 있는 것으로 알려져 있다.[3]

이외에도 '굿 디자인Good Design 운동' 같은 경우는 통상 민간 차원의 디자인 진흥 운동이라고 하지만, 여기에도 국가와의 관련성이 전혀 없다고는 볼 수 없다.[4] 이처럼 현대국가에서 디자인 진흥은 어느 정도 보편적이라고 할 수 있다. 다만 오늘날과 같은 탈산업사회, 정보사회에서의 디자인 진흥이 과거 산업사회의 방식으로만 이루어질 수는 없을 것으로 보인다. 이제 20세기적인 발전국가도 역사적으로 낡은 형태가 되어가는 만큼 디자인 발전을 경제 발전, 그리고 나아가 국가 발전과 동일시하면서, 디자인 발전을 국가가 이끌어가야 한다는 사고방식은 더 이상 설득력을 가지기 어려울 것이다. 과연 국가 주도의 디자인 진흥이라는 것 자체가 21세기에도 지속될 수 있는 것인지 의문이다.

사회 복지로서의 디자인
국가가 디자인에 관심을 갖는 대표적인 형태는 역시 정치 선전이나 산업 발전이겠지만, 그 외에도 사회복지적인 관심이 있을 수 있다.

3 참조: 정경원, 〈사례로 본 디자인과 브랜드 그리고 경쟁력〉, 웅진북스.

4 원래 서구에서 민간에 의해 시작된 '굿 디자인(GD) 제도' 역시 한국에서는 국가 설립의 디자인 진흥 기관인 '한국디자인진흥원(KIDP)' 사업의 하나로 운영되고 있다.

디자인에 대한 사회 복지적 관심이라는 것은 말 그대로 국가가 사회와 삶의 질을 높이기 위해 디자인에 관심을 갖는 것을 말한다. 이럴 때 디자인에 대한 관심은 사회적 공공성이나 삶의 질, 사회적 약자에 대한 배려라는 형태로 나타나게 마련이다. 그리고 이는 자연히 현대 복지국가의 속성과 연결 된다.

사회 복지와 관련해서 우선 생각해볼 수 있는 것은 사회적 약자를 위한 디자인이다. 무장애 Barrier-free 디자인이나 유니버설 디자인, 포함적인 디자인 Inclusive Design 같은 것이 대표적이다. 장애인을 위한 각종 편의 시설 디자인, 여성과 어린이를 배려한 디자인, 노인들을 위한 홈 케어 디자인 같은 것이 그에 해당된다. 그런데 사회 복지와 디자인을 관련시킬 때 특별히 사회적 약자를 위한 디자인만이 아니라, 사회 전반적인 디자인 수준이 중요하다는 것을 지적해야 한다. 그러니까 장애인이나 노약자 같은 특정한 대상을 위한 디자인도 중요하지만, 사회 전반적인 디자인 수준이 높아지면 결국 디자인 복지의 수준도 높아지기 때문이다. 그러므로 사회 복지로서의 디자인을 사회 복지를 주제로 한 디자인만이 아니라 사회 전체의 복지로서의 디자인이라는 관점에서 볼 필요가 있다.

그렇게 보면 중요한 것은 결국 '공공 영역의 디자인', 즉 '공공 디자인 Public Design'이다. 현대 소비사회에서 시장을 통해 교환되는 소비 상품의 디자인은 투자가 많이 이루어지는 만큼 상대적으로 수준이 높은 반면, 공공에 의해 공급되는 공공 영역의 디자인은 그렇지 않은 경우가 많다. 이러한 '사적 영역의 디자인'과 '공공 영역의 디자인'의 격차를 해소하는 것은 결국 공공 주체로서의 국가의 역할에 달려 있다고 하지 않을 수 없다. 하지만 국가의 공공성은 선진국과 후진국 간의 차이가 크다. 대체로 국가의 공공성이 높은 선진국은 '사적 디자인'과 '공공 디자인'의 격차가 적은 반면, 공공 주체로서의 국가 의식이 낮은 후진국의 경우에는 '사적 디자인'과 '공공 디자인'의 차이가 매우 크다. 결국 한 사회의 디자인

복지라는 것은 사적 영역보다는 공공 영역의 디자인에서 결정된다고
보아야 한다. 그렇게 보면 디자인 복지는 대체로 선진국의 몫이며 이런
국가가 진정한 의미에서 디자인 선진국이라고 할 수 있다.

강한 발전국가로서, 국가가 노골적으로 자본의 이익을 대변하는
한국의 경우에는 '사적 디자인'과 '공공 디자인'의 균형 발전, 디자인에
의한 사회 복지라는 것을 기대하기는 어렵다. 나중에 다시 서술하겠지만,
사적 영역 중심의 강력한 디자인 진흥 국가인 한국 사회에서 그 격차는
매우 크다고 하겠다.[5] 물론 1990년대 이후 한국 사회에서도 '공공
디자인'에 대한 관심이 일지 않은 것은 아니다. 하지만 한국의 '공공 디자인
붐'은 대체로 정치적인 성격을 강하게 띠며, 시민사회적인 접근이 매우
부족한 실정이다.[6]

최근 한국의 지자체들에서 유니버설 디자인이니 '범죄 예방 디자인
CPTED' 등이 강조되는데, 이들은 분류하자면 사회 복지 디자인에 속하는
것이지만, 이러한 정책이나 사업이 실제로 추진되는 방향이나 과정을 보면,
매우 관주도적이어서 차라리 정치 선전에 가깝지 않은가 여겨질
정도이다.[7] 아무튼 디자인의 사회 복지적 관심을 말할 수 있는 것은 아직은
일부 선진국에 한정될 수밖에 없는 것이 부정할 수 없는 현실이며, 여전히
대부분의 국가들에서는 사회 복지 디자인은 미래의 과제일 수밖에 없다.

5 참조: 최 범, '디자인의 양극화', 〈한국 디자인의 문명과 야만〉, 안그라픽스.

6 참조: 최 범, '공공디자인에 디자인이 없다', 〈한국 디자인, 신화를 넘어서〉, 안그라픽스.

7 예컨대 서울시의 범죄 예방 디자인 사업을 들 수 있는데, 박원순 시장의 직접적인 관심에 따라
추동되는 이 사업은 전반적으로 볼 때 너무 사회적 정당성에 매몰되어 있다는 느낌을 준다.
디자인 사업이 디자인의 수준이나 특질을 외면한 채 사회적, 도덕적 당위에 의해서만 추동되는
것이 어떤 문제를 유발하는지를 서울시의 사례를 통해서 확인할 수 있다. 서울시의 디자인
정책은 오세훈 전 시장의 '디자인 서울'이라는 빅뱅 이후 그것의 부작용 또는 반작용으로 인해
전체적으로 퇴행적이고 무기력한 상태에 빠져 있는 것으로 보인다. 이는 도시 정책이 추구해야
할 디자인 가치 자체가 부재한 상태에서 적극적으로 할 수도, 그렇다고 안할 수도 없는
진퇴양난의 상황이라고 할 수 있다.

한국의 국가와 디자인

한국의 국가와 디자인의 관계는 어떤가. 한국에서도 국가의 디자인 관심의 세 가지 형태를 모두 발견할 수 있다. 그러니까 한국에도 정치 선전, 산업 진흥, 사회 복지를 위한 디자인에 대한 국가적 관심이 나타난다는 말이다. 그러나 이 중에서도 한국 국가가 가장 관심을 많이 갖는 것은 역시 산업 진흥이며, 그 다음이 정치 선전이고, 사회 복지적인 관심은 가장 미약하다고 할 수 있다. 이것은 당연히 한국 국가의 성격과 직결된다. 후기 식민지 발전국가인 대한민국의 경우, 경제 발전은 국가의 거의 유일한 목표라고 할 수 있다. 민주주의나 사회 발전, 평등 등은 대한민국의 주요한 국가 목표가 되어본 적이 없다.[8]

이러한 국가에서 국가의 디자인에 대한 관심이 산업 진흥과 정치 선전이라는 범주를 벗어나지 못하는 것은 당연하다. 따라서 대한민국에서 디자인은 경제 발전과 그를 뒷받침하는 정치 체제를 위한 도구적인 성격이 강하다. 그리고 경제 발전이 거의 유일한 목표인 국가에서는 어쩌면 산업 진흥을 위한 디자인과 정치 선전을 위한 디자인의 구별도 무의미하다고 할 수 있다. 왜냐하면 경제가 최고의 정치이고 정치가 곧 경제인 국가에서 경제를 위한 디자인과 정치를 위한 디자인은 일치할 수밖에 없기 때문이다.

물론 실질적으로는 그렇지만, 산업 진흥 디자인과 정치 선전 디자인을 어느 정도 개념이나 형태 차원에서 구별할 수 없는 것은 아니다. 전자는 주로 경제 개발, 수출 진흥 등의 언어와 결합된다. '디자인 진흥'이 바로 그것이다. 앞서도 이야기했지만 한국은 가장 강한 수준의 국가 주도의 디자인 진흥 국가이다. 그것은 1960년대 이후 국가 주도의 경제 개발 과정에서 나타난다. 한국의 국가 주도의 디자인 진흥 정책의 성격과 이것이

8 김덕영은 한국의 근대가 정치적, 사회적 발전을 도외시하고 오로지 경제적 발전으로만 환원된 것이었다고 지적한다. 참조: 김덕영, 〈환원근대〉, 도서출판 길.

빚어낸 결과가 무엇인가에 대해서는 기존의 연구[9]로 대신하고, 그 과정에 대한 상술은 생략하기로 한다.

한편 후기 식민지 국가이자 분단 대립국가인 한국에서 정치 선전이 차지하는 역할은 결코 작지 않다. 특히 전쟁과 냉전, 체제 경쟁 과정에서 동원된 각종 슬로건과 캠페인은 엄청난 규모를 자랑할 것이다. 하지만 한국의 선전 디자인은 사회주의 국가인 북한에 비하면 양과 질에서 많이 떨어진다. 그것은 한국이 북한만큼의 전체주의 국가는 아니기 때문일 텐데, 예컨대 한국 최대의 민중 동원 프로젝트였던 새마을운동을 북한의 천리마운동과 비교해보면 여러모로 흥미로운 지점을 발견할 수 있다.[10]

앞서 지적한대로 한국에서는 산업 진흥 디자인이 정치 선전 디자인보다 더 정치적이다. 이 역시 일단 한국이 외형적으로는 민주주의 국가 체제를 취하고 있는 만큼 북한처럼 노골적인 정치 선전을 하지는 않기 때문이지만, 또 달리는 여러 번 지적한 것처럼 정치 선전이 곧 경제 언어로 치환되어 발화되는 만큼, 정치 선전 디자인만을 따로 이야기하는 것은 별로 의미가 없다고도 말할 수 있다. 그리하여 한국에서 최고의 정치 선전 디자인은 곧 산업 진흥 디자인이라는 공식이 성립된다. 그 대표적인 예가 경제 개발기에 착근된 국가 주도의 '위로부터의' 디자인 진흥임은 이미 여러 군데에서 이야기한 바 있다.

여기에는 2000년대 들어 등장한 서울시의 '디자인 서울' 정책도 예외가 아니라고 할 수 있다. '디자인 서울'은 '창의시정'과 같은 문화적인 언어로 포장되어 있지만 실제 내용은 경제적인 것으로서 지방자치

9 참조: 최 범, '한국 디자인의 신화 비판', 〈한국 디자인, 신화를 넘어서〉, 안그라픽스.

10 남한의 새마을운동은 북한의 천리마 운동과 비교할 때 그다지 강력한 이미지를 만들어내지 못했는데, 그것은 남한이 북한 수준의 전체주의 체제가 아닌 이유도 있지만, 또 북한과 비교해봤을 때 그만큼 선전미술의 위상이 높지 않기 때문이기도 할 것이다. 참조: 김미영, 〈새마을운동과 천리마운동의 선전선동 이미지〉, 홍익대 대학원 석사논문, 2005.

단체장을 위한 정치 선전이라는 틀을 벗어나지 못하고 있다. 그런 점에서
'디자인 서울' 역시 정치를 위해 동원된 산업 진흥 디자인 패러다임의
변종이라고 할 수 있다.[11]

국가, 디자인, 정치

이제까지 살펴본 국가의 디자인 관심은 크게 정치 선전, 산업 진흥,
사회 복지였다. 그리고 어떤 디자인에 관심을 갖는가에 따라서 국가 역시
전체주의 국가, 발전국가, 복지국가로 구분할 수 있다. 여기에서 한국은
전체주의[12] 국가이자 발전국가로 분류할 수 있다. 따라서 한국 국가의
디자인 관심은 정치 선전과 산업 진흥을 넘어서지 못한다. 최근에 일부
지자체를 중심으로 사회 복지 디자인에 대한 관심이 나타나고 있지만
아직은 미약한 편이며, 그 실상은 사회 복지적이라기보다는 차라리 정치
선전에 가깝다고 보아야 하지 않을까 하는 이야기를 이미 하였다.

사실 현대 디자인의 주요 행위자는 기업이다. 자본주의 사회에서
디자인의 중심 주체는 기업일 수밖에 없다. 그러나 기업과 다른 차원에서
행해지는 국가의 역할도 무시할 수 없는 것이 사실이다. 국가의 역할은
이제까지 이야기했듯이 국가의 성격에 따라 다르다. 그리고 한국처럼
기업의 이익을 보장하는 것이 국가의 주요 역할이어서, 사실상 국가와
기업이 일체를 이루고 있는 국가[13]에서는 기업 디자인과 국가 디자인은

11 참조: 최 범, '디자인 서울이 당혹스러운 이유', 〈한국 디자인, 신화를 넘어서〉, 안그라픽스.

12 전체주의의 사전적 정의는 다음과 같다. "개인은 민족이나 국가와 같은 전체의 존립과 발전을
 위해서만 존재한다는 이념을 바탕으로 개인의 자유와 권리를 억압하고 정부나 지도자의 권위를
 절대화하는 정치 사상 및 정치 체제"(다음 국어사전). 이 정의에 따르면 한국 사회는 전체주의
 사회이다.

13 김덕영교수는 한국 사회를 국가-재벌 동맹자본주의라고 부른다. 이러한 국가-재벌 동맹
 체제에서 디자인 발전이 국가 주도로, 그리고 재벌로 대표되는 대기업 중심으로 이루어지는
 것은 당연하다. 참조: 김덕영, 〈환원근대〉, 도서출판 길.

생각보다 훨씬 더 밀접한 관계를 맺고 있다. 그런 점에서 한국의 디자인을 북한의 전체주의 디자인과 동일시할 수는 없지만, 그렇다고 자본주의만으로 설명할 수도 없는 것이다. 이처럼 국가 디자인과 기업 디자인이 가치와 목표에서 분화되지 않고 사실상 일체화되어 있는 것을 '국가주의 디자인'[14]이라고 부를 수 있을 것이다.

이런 사회에서 두드러진 현상의 하나는 무엇보다도 '사적 디자인'과 '공공 디자인'의 불균형 발전이다. 앞서 지적했듯이, 국가가 공공의 대리자가 아니라 사적 이익의 대리자에 지나지 않을 경우, 그 국가는 '사적 영역의 디자인'의 발전만을 담보하고 '공공 영역의 디자인'의 발전에 대해서는 눈을 감기 때문이다. 그리하여 2000년대 들어서 뒤늦게 나타난 '공공 디자인'에 대한 관심조차도 사실은 지방자치 단체장의 사적 이익을 위한 정치적인 도구로서 변질되는 경우가 많다. 한 사회의 디자인이 고르게 발전되기 위해서는 공공 영역의 디자인에 대한 인식과 함께 국가, 즉 공공의 역할이 재정의, 재정립되어야 할 것이다.

국가주의 디자인을 넘어서기 위해서는 어떻게 해야 할 것인가. 그것은 기본적으로 한국 사회의 변화가 전제되어야 한다. 한국의 국가주의 디자인은 한국 사회의 국가주의적 성격이 디자인 분야에 그대로 반영된 결과이다. 그러므로 국가주의 디자인을 벗어나기 위해서는 한국 사회의 국가주의적인 성격 자체가 먼저 변화해야 할 것이다. 디자인을 국가나 사회와 별도의 독립변수로 간주할 수는 없기 때문이다.

국가를 중요한 디자인 주체 또는 행위자로 규정하고, 국가의 디자인에 대한 관심을 구분하고 또 거꾸로 디자인 관심의 유형에 따라서 국가의 성격을 구분해본 것은, 기업을 주체로 한 사적 영역과 시장

14 한국 디자인을 '국가주의 디자인'이라고 규정하고 비판하는 것으로는 다음을 참조: 최 범, '한국 디자인의 신화 비판', 〈한국 디자인, 신화를 넘어서〉, 안그라픽스.

중심으로만 이해해온 현대디자인에 대한 인식의 지평을 확장하기 위한
것이었다. 그리고 이러한 접근을 통해 현대 사회에서 디자인이 갖는 의미의
지평 역시 확장해보고자 한 것이었다. 디자인에 대한 국가의 관심이란
근본적으로 '정치적인 것'일 수밖에 없는데, 이는 자연히 디자인과
정치라는 주제로 우리를 이끈다. 이제까지의 논의의 연장선상에서
디자인과 정치의 관계에 대한 본격적인 탐구는 또 다른 담론의 지평을
요구할 터인데, 이 글이 그에 대한 관심의 촉매가 될 수 있다면 매우
생산적일 것이다.[15] ∎

15 보기 드물게 디자인과 정치의 관계를 본격적으로 다룬 책으로는 다음을 참조: 토니 프라이,
송기철 옮김, 〈정치로서의 디자인〉, 안그라픽스.

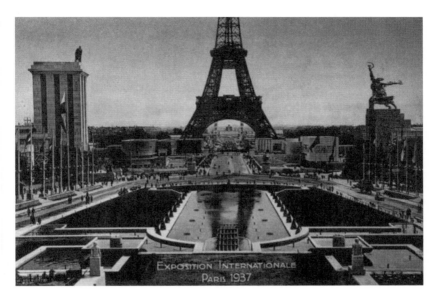

1937년 파리 만국박람회에서 마주 보고 있는 독일관(왼편)과 소련관(오른편).

파시즘과 프로파간다 디자인

김종균
한국디자인사 연구자

독수리는 어디에서 날아왔을까?

경찰과 소방관 제복에는 독수리 마크가 붙어 있다. 경찰이 용맹한 독수리 이미지를 사용하는 것에 별다른 문제가 있어 보이진 않는다. 그런데 해양경찰도 독수리 마크를 사용하는 점은 조금 어색하다. 소방관 제복에 독수리 마크를 쓰는 것 역시 어쩐지 안 어울린다. 우리 민족이 역사적으로 독수리를 숭상하거나 길조로 인식했다는 기록을 본 기억이 없어 막연히 일제 강점기의 유산이 아닐까 하는 추측을 했다. 서양 흉내 내기를 좋아했던 일본은 1940년에 독일, 이탈리아와 동맹을 맺었다. 당시 독일, 이탈리아는 강력한 파시즘 국가로 고대 로마의 상징물인 독수리를 차용해서 국가 브랜드로 사용했다. 아마 이때 일본이 독수리 문장을 베껴온 것이 해방 후 우리 경찰로 이어진 것 아닐까 하는 막연한 추리를 해본 적이 있다.

하지만 현재 우리 경찰이 사용하는 독수리 마크는 1946년 미군정 때 미국의 상징물인 흰머리독수리를 보고 만든 것이라고 한다. 해양경찰과 소방관이 경찰에서 분리된 것이어서, 관련 기관 모두가 해방 이후 60년 동안 미국 흰머리독수리를 상징으로 사용해왔다. 한때 미국의 식민지였던 필리핀도 경찰 상징물로 독수리를 사용하고 있다. 2005년, 경찰은 창설 60주년을 맞이하여 그간의 정체성 논란과 기존 독수리 브랜드의 부정적 이미지를 털어내기 위해 경찰의 상징을 참수리로 바꿨다. 해양경찰은 바닷가에 사는 흰꼬리수리로, 소방관은 새매로 바꿨다. 하지만 변경된 도안만으로는 독수리인지 참수리인지 분간하기 어렵고, 일반인들은 여전히 독수리로 인식하고 있다. 문제는 독수리냐, 아니냐가 아니라, 모방의 잔재가 여전히 건재하며, 우리 안에 내재해 있다는 점일 것이다.

전 세계에서 독수리 문장을 사용하는 국가는 독일, 오스트리아, 러시아, 미국, 멕시코 등이 있다. 미국이 흰머리독수리를 상징물로 사용한 역사는 그리 길지 않은데, 1700년대에 독립을 하는 과정에서 유럽을 보고

따라 만들었다고 한다. 이라크와 이집트 같은 아랍 국가들도 독수리를 상징물로 쓴다. 그리스로마신화에서부터 이슬람 문화에 이르기까지, 독수리를 힘과 용기를 가진 불사조이자 하느님의 사자라고 믿어 신성하게 여겼다. 신에게 부여받은 절대 권력을 상징하며 하늘과 사람, 신과 사람을 연결해 주는 매개체가 바로 독수리[1]였다. 하지만 현대 사회에서 독수리의 가장 강한 상징적 의미 중 하나가 파시즘일 것이다. 독수리 문장은 신성로마제국962~1809 때부터 용맹함의 상징으로 널리 사용되었다. 로마 제국을 선망한 프랑스의 나폴레옹이 독수리 문장을 사용했고, 나치 독일의 히틀러나, 이탈리아 무솔리니 역시 같은 이유로 독수리를 심벌로 사용하며 모든 군복에 패용하고 다녔다. 이외에 독수리 문장을 사용하는 국가의 대체적인 공통점은 제국주의 국가이거나 전체주의, 특히 파시즘적 정치색을 띠었던 국가라는 점일 것이다. 한국인의 정서에 별다른 의미가 없는 독수리가 한국 사회 곳곳에 날아다니는 것은 행여 청산되지 못한 제국주의의 잔재 혹은 파시즘의 흔적이 남아 있는 것은 아닌가 싶다.

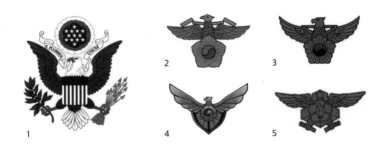

구 흰머리독수리와 변경된 참수리 마크 비교
1: 미국의 흰머리독수리 상징물, 2: 경찰의 과거 흰머리독수리 마크, 3: 개정된 경찰 참수리 마크, 4: 개정된 해경 흰꼬리수리 마크, 5: 개정된 소방관 새매 마크

1 정대수, '경찰 마크 독수리 벗고 참수리로 바꾸긴 했는데…', 〈경남도민일보〉, 2013년 12월 31일. 〈http://www.idomin.com/news/articleView.html?idxno=434757〉

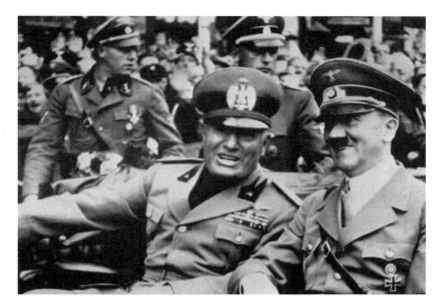

무솔리니와 히틀러의 모자에 독수리 문장이 선명하다.

파쇼, 파시즘

　파시즘Fascism은 이탈리아어 파쇼Fascio에서 유래한 말로, '묶음'이라는
의미가 있고, 정치적으로는 '결속' 또는 '단결'의 뜻으로 사용된다.
파시즘은 20세기 초, 유럽 각국에서 등장한 정치 이데올로기이다. 특히
1922~42년까지 이탈리아를 지배했던 무솔리니Benito Mussolini 체제가
파시즘의 대표적인 사례다. 전체주의의 대표격인 파시즘은 과잉성을 띤
국가주의Nationalism라 할 수 있다. 국가 차원의 완전한 통합을 추구하고,
계급투쟁 같은 사회적 갈등은 배제했다. 1, 2차 세계대전 사이에 대부분의
국가에서 파시즘적 정치 운동이 일어났다. 무솔리니 체제, 히틀러의 나치
제3제국, 스페인의 프랑코 체제, 쇼와 초기의 일본 천왕제 등이 대표적인
파시즘 체제이다. 파시즘은 통상 열광적인 지도자 숭배를 수반한다. 파시즘

체제하에서 '퓌러Führer', '두체Duce' 등 지도자를 가리키는 특별한 호칭이 생겼고, 일본은 천황을 신격화시키는 데에까지 이르렀다.[2]

　　파시즘 체제는 곧잘 디자인을 통해 체제 선전을 시도하는데, 그 예를 독일, 이탈리아 등 파시즘 국가 모두에서 발견할 수 있다. 이탈리아의 파시즘은 기계 문명을 찬양했고 사회도 기계 장치처럼 기능적으로 움직일 수 있는 것으로 보았다. 예술에서는 기계 문명의 속도와 힘을 찬양하는 '미래파'가 등장했다. 미래파는 전통을 부정하고 강하고 단단하면서 빠르고 힘이 센 현대의 기계들, 예컨대 자동차나 비행기 등을 새로운 시대에 적합한 표현 기법으로 그려 나갔다. 특히 건축에서는 정책적인 관여와 개입이 적극적으로 이루어졌다. 무솔리니는 "고대 로마의 위대함을 상실케 하는 평범한 건축에서 탈피하고 고대 로마의 위대한 건축물보존에 힘을 기울이는 동시에 20세기의 로마를 창출해야 한다."고 역설하면서 '로마 만국박람회'와 같은 대규모의 신고전주의 기념물을 건설하였다. 무솔리니는 자신을 아우구스투스와 동일시하였고, 새로운 로마를 만들고 있다고 믿었다. 이러한 흐름에 동조하여 1922년 밀라노에서 결성된 노베첸토Novecento 그룹은 유럽의 아방가르드 풍조를 거부하고, 15~16세기 이탈리아 르네상스 시대의 전통을 되살리는 것을 목표로 삼았다. 1930년대 이탈리아 신고전주의 양식을 노베첸토 양식이라고 부른다.

　　한편 독일에서는 바우하우스를 중심으로 하는 모더니즘(국제주의 양식)이 유행하고 있었으나, 히틀러는 나치가 승인하지 않는 미술작품을 '퇴폐미술'로 규정하여 이를 금지했다. 대신 고대 로마의 영광을 나타내는 고전주의 건축 양식에 주목하고, 신고전주의 미술 양식을 통하여 '새롭고 순수한 독일 미술'을 구축하고자 했다. 크고 장대하며 직선으로 정형화된 신고전주의 건축을 통해 새로운 베를린을 만들고자 했다. 궁극적으로는

2　　네이버 지식백과-파시즘(Fascism), 〈21세기 정치학 대사전〉, 한국사전연구사.

고대 로마와 같은 위대한 문명을 세우고 건축물을 나치즘을 선전하는 도구로 활용하고자 했다.[3] 천황 중심의 일제는 근대화 초기부터 유럽의 고전주의 건축 양식을 맹목적으로 추구하였다. 이탈리아, 독일과 궤를 같이하여 신고전주의 양식을 국가 공인 양식으로 선포하고 모든 실험미술을 금지했다. 이를 계기로 이제 막 일본 내에서 싹트던 미술계의 실험들은 한동안 사라지게 되었고, 당시 일본의 식민지였던 조선에도 국제주의 모더니즘 스타일의 건축물은 거의 등장하지 않았다.

일본 파시즘과 제관양식

일본 파시즘 건축을 이해하기 위해서는 신고전주의와 더불어 '황제의 왕관' 양식이라 불리는 '제관양식帝冠樣式. ていかんようしき'을 이해할 필요가 있다. 신고전주의가 범람하던 1930년대, 이토 주타伊東忠太, 사노 도시카타佐野利器, 다케다 고이치武田五一 등의 건축가들이 '화양절충和洋折衷'의 건축 양식을 주창하기 시작했는데, 이들이 심사위원을 맡은 건축설계공모에서는 서양식 철근 콘크리트 건축에 일본식 지붕을 얹은 건축물이 다수 선정되었다. 이처럼 서양식과 일본식이 결합된 1930년대의 일본 건축 경향을 제관양식이라고 한다. 일본은 근대화 초기부터 탈아입구脫亞入歐를 주장하며 아시아 일원임을 부정하고 강한 서구 국가에 편입되기를 원했다. 그런 가운데 건축에서는 르네상스 양식에 경도되어 있었다. 1919년 제국의회(현 국회의사당) 건축 설계 경기에 입선한 모든 작품이 르네상스 양식일 정도였다. 그러한 경향에 반대한 시모다 기쿠타로下田菊太郎는 두 차례에 걸쳐 의회 건축 디자인을 변경할 것을 호소하는 탄원서를 의회에 제출했다. 시모다는 제관합병식帝冠併合式이라고

3 독일의 신고전주의 건물로 트로스트가 설계한 뮌헨의 독일미술관은 싱켈의 알테스 무제움에 사용된 양식의 영향을 크게 받은 것이다. 이 밖에 슈페어의 독일 수상 관저(베를린), 런던 주재 독일대사관 등을 들 수 있다.

칭하는 방안을 제시하며 고전주의 벽체에 일본식 지붕을 올린 건축을 제안했지만, 당시 건축계에서는 묵살 당했다.

일제 강점기에 국내에 지어진 여러 건축물에서 르네상스 건축의 흔적이 쉽게 발견되는 것도 이 때문이다. 조선총독부나 구서울역사 건물에서 보이는 육중한 석조 건축과 둥근 돔, 아치 지붕 역시 르네상스 건축의 전형적인 특징이라 할 수 있다. 그러던 중 1920, 30년대를 지나면서 전통적인 건축 양식이 쇠퇴하고, 모더니즘 양식이 도입되는 등, 다양한 건축 양상이 전개되었다. 하나의 건물에 여러 양식이 공존하는 경우도 생겨났는데, 일본의 전통적인 건축 양식과 서구 신고전주의 양식이 혼합되는 독특한 현상이 나타나기 시작했다. 특히 콘크리트 건축물 상단에 일본식 기와지붕을 올리는 경향이 뚜렷했다. 대표적인 건축물이 일본의 가부키극장歌舞伎座, 1924, 시바구청芝区役所, 1929, 동방문화동경연구소東方文化東京研究所, 1933, 비와호 호텔琵琶湖ホテル, 1934, 가마고리 관광호텔蒲郡観光ホテル, 1934, 여성회관女子会館, 1936이다. 이러한 건축물은 많은 경우 외국인을 의식하여 지어진 것으로 이국적인 관광상품으로 개발하기 위해 일본 취향을 건축물에 반영한 것이다.

또한 가나가와현 청사小尾嘉郎, 1928, 나고야 시청平林金吾, 1933, 일본생명관(현 다카시마야 니혼바시점高橋貞太郎, 1933), 교토시 미술관前田健二郎, 1933, 도쿠가와 미술관尾張徳川美術館, 佐野時平, 1934, 아이치현 청사渡辺仁, 西村好時, 1938, 시즈오카현 청사泰井武, 1938 등 공공기관이나 관공서 건축에도 어김없이 제관양식이 등장하기 시작했다. 제관양식의 특징이 가장 잘 드러난 건축물은 군인회관小野武雄, 1934, 도쿄국립박물관 본관渡辺仁, 1937으로 크고 육중한 콘크리트 건축물 상단에 일본식 기와와 서까래, 용마루 장식 등이 올려져있다.

시모다 기쿠타로의 제국의회 설계안 - 르네상스 건축물에 일본 전통 기와지붕을 결합시켰다.

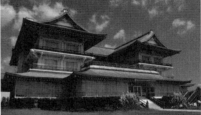

가부키극장(歌舞伎座, 1924)과 비와호호텔(琵琶湖ホテル, 1934)

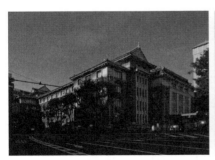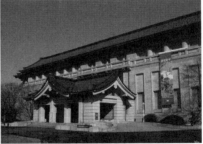

군인회관(小野武雄, 1934)과 도쿄제실박물관(현 도쿄국립박물관 본관)(渡辺仁,1937)

1930년대 일제의 제관양식은 정권에 의해서 강요된 것은 아니다. 1926년 가나가와현 청사, 1930년 나고야 시청의 설계 경기 규정에는 일본 취미를 반영하라는(일본식 지붕을 올리라는) 내용이 포함되어 있지 않았다. 하지만 그러한 작품들이 줄곧 입선하자 점차 그러한 출품작의 비율이 늘어나기 시작했다. 나고야 시청 설계 경기에서는 8안 중 3안이었던 것이 군인회관에 이르러서는 입선 10안 전부가 일본색을 반영하고 있었다. 비록 독일, 이탈리아처럼 파쇼 정권이 건축양식을 엄격히 제한한 것도 아니고 설계 경기의 조건으로 제시된 적도 없지만, 심사 경향을 통해 건축 양식이 통제되는 셈이었다. 특히 2차대전 중에는 미군의 공중폭격에 대비하여 일본식 지붕을 위장막처럼 활용한 군사 시설을 짓기도 했는데, 특히 외국인들의 왕래가 잦은 곳은 어김없이 제관양식의 건축물이 지어졌다. 모더니즘 건축을 지향하는 젊은 건축가들은 일본 전통 건축 양식이 목재에 어울리는 조형이며, 철근 콘크리트에 어울리는 형태는 아니라고 비판하며 일본국제건축위원회에 출품 거부를 선언하고 '국치'라고 할 정도로 심하게 반발했으나 별 소용이 없었다.

그러던 중, 1937년 중일전쟁이 시작되면서 '철강공작물 건조허가규제鉄鋼工作物建造許可規制'가 공포되어 군사적 목적의 건축물이 아니면 50톤 이상의 철재를 사용할 수 없게 되었다. 이로 인해 더 이상 장식적인 건축물을 지을 수 없는 상황이 되자 제관양식은 주춤해졌다. 2차대전 패전 후, 일본 파시즘이 부정되고 민주주의가 도래했다. 건축계는 일본 취미 건축, 즉 제관양식이 일본 파시즘 양식이라고 비난하기 시작했다. 일부에서는 일본식의 기와지붕을 올리는 것을 국수주의 정신을 고취하려는 시도로 매도했다. 실제 유슈칸遊就館, 1931, 군인회관 등 일부 건축은 그러한 목적으로 지어진 것이었다. 하지만 같은 시기 오사카 성 공원 내에 세워진 4사단 사령부 청사1931는 오사카시에서 제관양식의 건축을 요청했으나 이를 거부하고 영국 중세 성곽을 본뜬 디자인을

채택했고, 오사카 군인회관1937도 모더니즘 디자인을 채택했다. 오히려 일부 건축가들은 독일이나 이탈리아처럼 건축양식을 강제하지 않는 것에 불만을 표할 정도였으니, 엄밀히 말해서 제관양식이 일본 파시즘의 대표 양식이라고 말하기는 어렵다. 어쨌든 전후의 건축 평론가들에 의해 '제관양식=파시즘'이라는 등식이 정설로 굳어졌다. 일본에서 파시즘이 가장 극성이던 시기인 1930년대에 제관양식의 관공서 건물이 집중적으로 등장한 것은 부정할 수 없는 사실이기 때문이다.

제관양식과 '한국적 건축'

일본의 파시즘과 제관양식을 이렇듯 장황하게 설명한 이유는 우리나라의 유신정권 시기에 집중적으로 지어졌던 일명 '한국적 건축'이 제관양식과 놀랍도록 유사하다는 점을 지적하기 위해서이다. 1960, 70년대 근대화 과정에서 정부 주도로 지어진 수많은 공공건축물은 대개가 높은 콘크리트 벽체에 한국 전통 기와지붕을 올리고 있다. 이러한 경향은 1980년대에 북한에서 지어진 평양대극장, 인민문화궁전, 인민대학습당, 옥류관 등의 건축물들에서도 쉽게 발견할 수 있다. 북한의 건축물이 전통적인 건축 조형에 비교적 충실한 반면, 한국의 건축물은 많은 부분 추상화를 시도했다는 점이 약간의 차이라 할 것이다. 당시 남한과 북한의 권력층은 민족주의를 무척 강조했고, 건축가들은 이를 반영하기 위해서 전통적인 조형 요소, 특히 그 특징이 두드러진 기와지붕 따위를 현대 콘크리트 건물에 접목했다. 이는 정권의 요구사항을 가장 쉬운, 1차원적 방법으로 해결한 것으로, 어떤 건축가라도 쉽게 채택할 수 있었다. 그래서인지 건축계는 과거 한 시기를 풍미했던 소위 '한국적 건축'을 세계사의 흐름에서 동떨어져 자생적으로 생겨난 다소 엉뚱한 건축 경향 정도로 믿는 것 같다.

박정희 정권은 여러 파쇼 정권과 마찬가지로 집권 초기부터 민족주의

문화정책을 적극적으로 펼쳤다. 그 중 가장 손쉬운 정책이 문화 유적 복원 정책이었다. 1961년에 문화재관리국을 설치하고 1962년에 문화재보호법을 제정한 이후 국가적 차원의 대대적인 문화재 보수정화사업을 펼쳤다. 남대문 중수1961를 시작으로, 동대문 단청 보수1963, 경복궁 경회루 단청 보수1963, 북한산 성곽 보수1963, 낙산사 5층 석탑·석불 복원1965, 경복궁 민속관 준공1966, 탑골공원 중수1967, 광화문 복원1968, 사직공원 내 단군성전과 사직기념관 단장1968, 도산서원 보수정화1969, 불국사 복원1969, 첨성대 보수1970, 한산도 충무공 유적 보수정화1970, 기타 문화재 14점 단청 보수1972 등 대대적인 문화재 복원사업을 전개했다. 이와 더불어 호국선현 유적지와 국방 유적지도 대대적으로 보수했는데, 경주 통일전, 서울 낙성대, 통영 제승당, 부산 충렬사, 진주성, 남한산성, 행주산성 등이 그 대상이었다.

　　이 시기 민족주의 문화정책의 특징은 통일신라시대를 황금시대로 상정하고 경주를 중심으로 역사를 재정의해 나갔다는 점이다. 특히 '화랑'은 신라 왕실과 백성을 위해 죽음을 불사한 멸사봉공 집단으로 그려져 추앙되었다. 나라를 위해 심신을 연마하고 공산주의 박멸을 위해 기꺼이 전장으로 나설 국민을 길러내는 데 화랑은 더없이 적합한 역사적 소재였다. 화랑, 첨성대, 불국사, 금관 등의 신라 유산들은 건축과 디자인의 주요한 모티브로 활용되어 다양한 형태의 '한국적 디자인'을 생산해냈다. 나폴레옹 제국과 독일 나치, 이탈리아 파시즘이 고대 로마제국을 황금시기로 상정하고 로마제국의 각종 조형 양식을 여과 없이 재생산했던 것과 비견할만한 부분이다.

　　특히 박정희 대통령이 개인적으로 숭배하던 이순신 장군 관련 유적지는 보수의 차원을 넘어 성역화 작업이 진행되었다. 충무공에 대한 박대통령의 애정은 각별해서 이순신 장군과 관련된 유적지를 단순 보수하는 차원을 넘어 주변 환경을 정화하고 편의시설과 기념비를

건립하는 등 새로운 유적지로 조성했다. 모든 건축물은 일직선으로
배열하여 권위를 표현하였다. 각 건물은 콘크리트로 제작하면서도 외관의
형태는 전통 목조 건물의 형상을 그대로 모사하였다. 그러나 색채만큼은
전통을 따르지 않았는데, 과거 오방색으로 칠해졌던 단청은 제거되는
경우가 많았다. 사찰이나 궁궐 건축에 사용했던 단청은 오방색이 조합된
문양으로 위엄과 권위를 상징하고 그 신성함으로 악귀를 쫓는다는 의미가
있다. 민족주의를 부각하는 데에 우리 민족이 신성시하던 단청만큼 좋은
전통 소재도 없었건만, 박정희 대통령은 이 오방색을 무척 싫어했던 것으로
알려져 있다. 단청 대신 지붕을 제외한 건물 전체에 백색이나 '박정희
컬러'라고 불리는 엷은 베이지색 계열의 계란색이 칠해졌다. 건축을
백색으로 마감했던 것은 백색을 한국의 정체성을 나타내는 색으로 보았던
당시 미술계의 분위기뿐만 아니라 과거 야나기 무네요시에 의해서 규정된
조선의 미가 확대 재생산된 결과로 볼 수도 있다. 혹은 무채색만을 '착한'
색상으로 규정했던 모더니스트들의 영향이었을지도 모른다. 하지만
베이지색이 어디에서 유래된 것인지 불명확한데, 박정희 정권이 가장
사랑했던 색상인 것만은 분명하다. 건축뿐만 아니라 새마을운동
점퍼에서부터 시골 마을 어귀에 만들어진 공동변소에 이르기까지
베이지색은 광범위하게 사용되었다.

1970년대에는 전국 각지에 많은 박물관을 건립하여 역사와 문화
사상 계몽에 박차를 가하였다. 부여박물관1971, 국립중앙박물관1972,
공주박물관1973, 경주박물관1975, 부산시립박물관과 광주박물관1978 등 많은
박물관이 신축되었는데, 당시 공공건물의 설계 지침에 '한국성의 표현,
재창조, 승화'와 같은 표현을 넣어 민족주의 건축을 직접적으로
강요하였고, 대부분의 건축물에 이러한 요구사항이 어김없이 반영되었다.
1966년 국립중앙박물관 현상 공모 당시에 주관 관청이 제시한 설계
조건은 "건물 외형은 지상 5층 내지 6층, 지하 1층 건물로 그 자체가 어떤

문화재의 외형을 모방해도 좋음"이었다. 이후 국립민속박물관이 불국사, 삼국시대의 기단, 경복궁 근정전 난간, 법주사 팔상전, 화엄사 각황전 등 9개의 건축물을 조합하고 세부를 콘크리트로 모사하는 형태로 지어졌고 이 건물이 전형이 되어 공공건축물에 전통 모사적인 형식이 범람하게 된다.

일부 건축가는 정부의 이러한 규정에 반발했지만, 당시 건축계의 배고픈 현실에서 정부가 발주하는 대형공사를 무시할 수는 없는 상황이었다. 전통적 소재와 근대 건축물의 조합으로 대표되는 한국적 건축은 독재정권이 끝나고 시간이 지나면서 많은 후배 건축가들에게 조롱거리로 전락했다. 김수근은 생전 기와지붕을 올리고 계란색을 칠한 건축물을 '박조朴槨건축'이라고 하여 폄하하였다. 한국적 건축은 1960, 70년대 한국 근대의 외형을 형성하는 중요한 흐름이었음에도 군부가 왜 그러한 조건을 내세웠는지에 대한 진지한 논의 없이 건축계의 한때 해프닝으로 조용히 묻혀 가고 있다.

하지만 서구 근대 건축물 위에 뜬금없이 올려놓은 기와지붕과 창살문양 등의 표현이 당시 정권에 동조한 일부 건축가의 야합 정도에서 등장한 양식은 절대 아니라고 생각한다. 건축물에 전통 요소를 결합하는 것이 군부에 의해서 강요된 것이라는 점과, 1960, 70년대 국내 건축물에 수없이 등장하는 '한국적 건축'과 '제관양식'의 조형 문법이 우연 이상으로 일치한다는 점 때문이다. 당시 건축계에서는 한국 건축의 정체성에 관한 논의가 별로 없던 상황이었고, 건축가는 별생각 없이 군부의 요구대로 건물을 만들어줬을 것이다. 하지만 군부는 일제 근대화에 대한 강렬한 각인이 있었기 때문에 앞서 말한 양식을 요구를 했을 것이다. 심지어 일본의 대표적인 파시즘 건축물인 유슈칸과는 그 계란색조차 동일하다는 점에서 한국적 건축의 뿌리가 일본에 있음을 짐작하게 한다.

대표적인 제관양식 건축물인 일본 야스쿠니 신사 내에 있는 유슈칸의 형식을 살펴보면, 좌우대칭형의 건물에 일본 전통 기와지붕을 올리고, 그

아래에 시멘트로 서까래를 모사하고, 간결한 벽체에 베이지색을 칠하였다. 한국의 국립대전현충원도 좌우대칭형의 건축물에 한국 전통 기와지붕을 올렸고, 그 아래에는 시멘트로 모사한 서까래와 공포가 자리 잡고 있다. 다만 공포와 서까래에는 궁궐, 사찰에서 사용되던 단청 대신에 계란색이 칠해져 있다. 그리고 그 아래에는 벽체가 아닌 기둥이 배열되어 있다. 물론 계란색은 우연의 일치일수도 있다. 유슈칸을 제외하고는 일본에 딱히 계란색을 띤 건물이 더 있는 것도 아니어서 무작정 모방한 것이라고 주장할 수는 없다.

유슈칸(1931)

대전 현충원 현충문(1979)

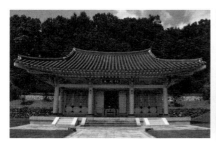
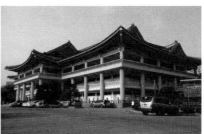

부산 충렬사(1978)

서울 광진구 어린이회관(1975)

박정희 대통령이 도쿄에서 일본 육사를 다닌 시기는 1942년에서부터 1944년까지이다. 당시 도쿄에서는 제관양식 열풍을 거치며 새롭게 단장한 수많은 건축물을 쉽게 만날 수 있었을 것이다. 육사생도였으니 당연히 야스쿠니 신사에 자주 참배를 갔을 터이고, 당시 막 새롭게 단장을 마친 유슈관도 보았을 것이다. 일본이 서구의 근대를 오해하여 모더니즘이 아닌 신고전주의를 무비판적으로 수용했듯이, 한국 역시 일본의 근대를 오해하여 제관양식을 무비판적으로 수용했을 수 있다. 이러한 추측에 힘을 보태주는 여러 가지 사례가 있다.

1960, 70년대, 한국 곳곳에 수많은 역사 위인 동상이 세워진 계기가 일본의 영향이라는 사실은 널리 알려져 있다. 원래 동아시아에서는 동상을 만드는 전통이 없었다. 그런데 일본이 제국주의 초기에 애국심과 민족 자긍심을 강조하기 위해 서구를 따라 수많은 군신상軍神像을 세웠다. 그 과정에서 중세의 전쟁 영웅인 구스노키 마사시게[4]를 새롭게 조명하였고 그를 근대 국민국가를 창출해나가는 구심점으로 삼았다. 이 모습은 박정희 정권이 충무공 이순신을 내세워 여러 도시에 이순신 동상을 세우고, 멸사봉공의 자세로 적에 맞서는 애국시민을 창출하기 위해 애쓴 모습과 겹친다.

또한 미술가들을 동원하여 그려낸 민족기록화 역시 일본 제국주의 시대에 그려진 전쟁기록화를 본뜬 것이라는 주장도 있다. 전쟁기록화는 중일전쟁이 본격화되던 시기에, 그림으로 국가에 보답한다는 '채관보국彩管報國'의 구호 아래 육군성과 해군성 등이 조직적으로 미술가들을 동원해 제작하게 했던 그림이다. 패전 직전에는 재료와 도구를 통제, 보급하여 많은 미술가들로 하여금 전쟁기록화를 그리게 했다. 서구의

4　구스노키 마사시게(楠木正成, 1294~1336)일본 가마쿠라시대 말기의 무장(武將). 고다이고 천황을 도와 가마쿠라막부를 멸망시키는 데 공을 세운 인물로, 천황에 대한 충성심의 상징적 존재.

역사화에 비견될 정도로 전쟁 모습을 사실적으로 표현한 대작을 그리게 하여 이를 국민을 고무시키는 프로파간다 수단으로 활용했다. 당시 김종필이 주도했던 우리의 역사기록화도 그 목적이나 제작과정을 살펴보면 이와 같다는 것을 알 수 있다.

한국전쟁 복구가 한창이던 시절, 미군이 발주하는 많은 시설은 우리에게는 낯설고 새로운 모더니즘 건축물이었다. 비록 모더니즘에 대한 체계적인 이해는 없었지만, 그것이 새로운 선진문물임에는 의심의 여지가 없었고, 모더니즘으로 채워져 나가는 한국의 공간들은 급속한 미국화라는 비판 속에서도 나름의 체계를 잡아나가고 있었다. 하지만 모더니즘 건축물은 무게감을 주지 않는다. 장식을 배제한 추상성이 특징으로, 가볍고 경쾌하며 철골과 유리의 특성상 물질성을 제거해버리기조차 한다. 모더니즘 건축은 1960년대 이후 집권한 군부 정권이 요구하는 혁신성은 드러내 줄 수 있었을지 모르나, 정권의 힘과 권위, 정통성을 표현하기에는 한없이 가벼운 것이었다. 그래서 모든 파시즘 체제가 그랬던 것처럼 어김없이 고전주의를 추구하고 민족을 강조하며 민족적인 조형을 내세우는 순서를 따라갔다. 그리고 늘 그렇듯이 일본 근대화의 흔적들로 하나둘 채워 나갔을 것이다.

돌을 주재료로 사용해 육중하면서도 살아 움직이는 것 같은 감동을 주는 것이 고전주의 건축의 특징이다. 파시즘 시대의 건축은 사람을 압도하지만 허전함을 느끼게 한다. 이탈리아 밀라노에 가면 무솔리니가 만들어낸 노베첸토 양식으로 지어진 거대하면서 황량한 건축물을 쉽게 만날 수 있다. 밀라노 중앙역은 그 거대한 스케일과 육중함으로 사람을 압도하고 초라하게 만들지만, 동시에 황량하고 건조하여 어느 한곳 기대어 쉴 수 있는 공간이 없기도 하다. 우리의 공공건축, 세종문화회관이나 국립극장, 국회의사당과 같은 건축물은 모더니즘도 아니고 고전주의도 아니다. 상부는 육중하면서도 허전하다. 전통 양식도 서구 고전주의 양식도

아닌 애매한 양식으로 사람을 압도하는 이 건축물이 파시즘 건축물이 아니라고 말하기 어렵다. 하지만 누구도 섣불리 비판을 하지 못한다. 이러한 모순은 과거의 문제가 아니라 현재 진행 중인 문제다. ▨

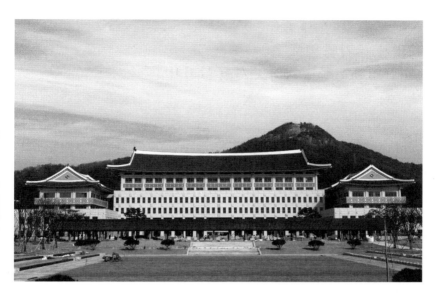

경북도청 신청사(2016). 경북 안동.

특집 국가와 디자인 3

교과서, 국가의 영토
: 한국의 초등학교 국어 교과서 살피기

조현신
국민대 테크노디자인전문대학원 교수, 디자인학

교과서는 상징계의 관문

한 사회를 지탱하는 이데올로기는 그 사회의 정체를 결정하고자 하는 권력 간의 갈등과 협상에서 생성된다. 당연히 집권 세력은 지배 이데올로기를 효율적으로 전달, 확산하기 위한 갖가지 장치를 창출하여 운영한다. 봉건사회가 몰락하면서 탄생한 근대 국가는 국가체제 유지를 위한 폭력적인 수단으로 군대와 경찰, 감옥을, 비폭력적인 수단으로 학교와 문화통치 기구를 운영한다.

교과서는 학교의 구성요소 중 가장 기본이 되는 것으로 체제 유지를 위해 국민이 공유해야 할 가치와 지식의 근간을 제공한다. 개인의 내면적 자율과 통제 또한 대부분 한 사회를 지배하는 관념과 지식에 의해 형성된다. 그중에서도 초등학교 교과서는, 생물학적인 존재로 각각 따로 존재하는 개별자들이 집단적인 개념인 국민으로 양성되는 첫 번째 관문의 장을 제공한다고 볼 수 있다. 특히 언어교육을 통해 개념과 사상, 의식을 주조하는 국어 교과서는 예민한 국민 형성의 장이므로 초등학교 국어 교과서는 국가가 직접 개입해야 할 국가의 영토이자 핵심 지형이기도 하다.

수용자 측면에서 보면 초등학교 국어 교과서는 상상계와 상징계의 분기점이 되는 지점으로 설정할 수 있다. 프랑스의 철학자 라캉은 세계를 상상계, 상징계, 실재계로 구분한다. 상상계는 유아기의 우리가 스스로 만들어 놓은 세계로 어머니와 연결된 채 자아가 분열 없이 존재하는 세계이다. 아이가 어머니의 품에 안겨 젖을 포만감 있게 먹은 후 얼굴이 발그레해진 채 잠이 든 형상이 완벽한 상상계의 모습이라고 해석된다. 상상계는 대상과 자아를 동일시하는 이자적 관계의 세계이며 주체와 자아의 자기애적인 관계의 세계이기도 하다.

하지만 이런 상상계는 결코 지속될 수 없으며, 어린이는 자신이 원하든 원하지 않든 자신이 개입되지 않은 채 이미 만들어진 세계로 진입해야만 한다. 이러한 세계가 상징의 세계이다. 상징계는 언어를

중심으로 법과 질서, 관습 등으로 이루어진 현실 세계인데, 어린이가 이 세계에 진입하기를 거부하면 피터 팬처럼 영원히 아이의 세계에서 벗어나지 못하지만, 이 세계로 들어가면 이미 만들어져 있는 질서에 속박되며 억압받을 수밖에 없다. 라캉에 의하면 상상계는 유년기 초기에 나타나는데, 언어를 배우면서 우리는 상징적 질서 속으로 귀속된다. 이런 도식에 따르면 초등학교는 개별자로 존재하던 상상계 속의 인자들, 아직 국가가 자신의 상징계를 작동시키지 않는 상태의 상상계를 벗어나 국가가 제시하는 상징계로 들어가는 관문이며, 타인과 나의 욕망 사이에서 조절과 포기를 배워가는 과정의 첫 단계일 것이다. 해방 이후 한국의 교과서는 일곱 차례 개정을 하였으며, 개정마다 시대, 상황, 집권 세력의 의지가 반영된 흔적을 보여준다. 한국의 초등학교 교과서는 예체능계를 제외하고는 모든 과목이 국정교과서이므로 당대 정부가 강조한 국책이 그대로 반영되는 가장 충실한 국가주의의 결정체라고 볼 수 있을 것이다. 한 예로 경제발전과 산업화가 과제였던 1963년에서 1972년까지는 자주성, 생산성, 효용성과 새마을 정신이 강조되었고, 1973년 유신헌법 이후 1980년까지는 국민교육헌장의 이념과 유신이념을 강조하는 것이 교육목표였으며, 모든 교과서의 첫 장에는 국민교육헌장과 국기에 대한 맹세가 등장했다. 1997년 개정된 7차 교육과정의 목표는 창의적 능력의 배양에 초점이 맞추어져 있고 이후 교과서 개정은 변화하는 환경에 빠르게 대처하기 위해 수시개정을 원칙으로 하고 있다.

봉건제 통합교육에서 근대기 분과교육으로

　전통사회에서 가족은 '감정적 공동체'라기보다는 기능적, 사회적, 도덕적 공동체였고, 살아가는 데 필요한 실질적인 지식은 공동체 내부 현장에서의 실습으로, 일상생활을 통해 습득되었다. 조선시대 평민들의 교육기관이었던 서당에서는 집단을 유지하기 위한 기본 행동지침과

관념을 가르쳤다. 공동체 영위에 중요한 지식의 담지자인 어른, 그 어른의 최상위 존재인 군주와의 관계를 견고히 하는 가치인 효와 충, 예가 사회 지탱의 이데올로기를 넘어 인륜적 미덕으로 자리 잡았다. 서당에서 사용되던 교과서는 〈천자문〉, 〈동몽선습〉, 〈부모은중경〉 등이었으며, 삽화로 이해를 돕는 경우도 많았다. 신영복 교수는 'I am a boy. You are a girl.' 하고 단순현상을 열거하는 서양식 언어교육과 '하늘 천 따지 검을 현 누를 황'의 습득과정, 즉 단어 속에 이미 천지와 우주의 원리를 천명하는 법칙이 담겨 있는 천자문의 교육과정을 비교하면서, 동양에서의 지식 습득 과정은 서양과는 다른 세계관을 보여주고 있다고 하였다. 하지만 이렇게 자연과 인간의 상응 원리를 중심으로 한 통합적인 전통교육은 근대 지식이 들어오면서 점차 분과학문으로 분화하기 시작했다. 교과서도 전문지식을 위한 체제로 정비되었고, 당연히 체제 유지를 위한 노동력 제공자로서의 개별자를 길러 내기 위한 덕목이 강조되기 시작했다. 그리고 이러한 덕목은 사용되는 단어와 문자, 사진과 삽화를 통해 정착되었다.

개항기와 일제 강점기의 국어 교과서

근대 출판과 인쇄의 가장 큰 특징은 이미지의 사용과 컬러의 등장이라고 할 수 있다. 특히 이미지는 조선시대에 〈부모은중경〉이나 〈삼강행실도〉, 불교의 〈사경寫經〉 등에서 초등 수준의 교육을 위해서만 사용되던 것이 잡지나 신문의 등장과 함께 널리 퍼지게 되었다. 그중에서도 교과서에서 가장 활발히 사용되었다. 근대 출판물은 삽화를 사용하는 것 외에도 편집의 변화, 장식과 문양 등 시각물을 사용하여 전통 시대 지식 미디어가 텍스트에서 이미지로 넘어가는 시대적 과정을 보여주고 있다.

이미지를 통한 현실의 이상화 작업, 개념의 구체화, 시각화 과정은 추상적인 문자 정보의 육화 과정이기도 하며, 텍스트적인 사고의 특성인 복잡한 경로, 즉 수렴적이며 분석적, 관조적 사고가 아닌 발산적, 감각적인

수용을 확산시키는 과정이기도 하다. 수용자가 텍스트를 읽고 자신의 경험과 연관 지식 하에서 해석하는 과정이 아닌 감각적 수용 과정을 거치므로 대상과 자신의 동일시, 상황이나 대상에 대한 단순한 이해를 특징으로 한다. 당연히 이 과정에서 시각성은 텍스트가 줄 수 없는 미학적 효과를 형성하면서 인식의 틀, 사고의 편향을 강하게 형성한다.

한국의 첫 번째 근대 국어 교과서는 3권 3책으로 된 〈신정심상소학新訂尋常小學, 1896〉이다. 제목을 풀이하자면 '새로 개정한, 사람으로서 갖추어야 할 기준을 가르치는 기초학문'으로서 학부 편집국에서 일본인 두 명을 참여시켜 만든 소학교용 교과서이다. 국어 교과서로 분류되고, 소학교용이지만 농공상 전체 주제를 다루며, 역사적 예화 등을 들어가면서 내용을 전개한다. 세로쓰기 한자와 한글이 혼용된 이야기 형식으로 '학교', '동서남북' 등의 생활 지식과 수신, 계몽적 내용의 우화가 대부분을 차지하고 있다. 서문에서는 한문을 비판하고, 훈민정음을 소개하고 있는데, 페이지의 조판 상부 레이아웃 그리드에서 임금의 휘諱(왕의 이름)를 조판 그리드보다 한 칸 위로 새긴 편집을 보여주고 있다. 조선시대의 모든 책에서 임금의 휘는 항상 페이지 상단부에서 한 자 위로 올려 기록함으로써 왕의 권위를 시각적으로 표시하였는데, 이러한 편집이 개항 초기 교과서에도 그대로 전이되고 있다.

이후 일제 강점기의 교과서에는 말 그대로 일본의 군국주의 이데올로기가 그대로 반영된 삽화들이 지속적으로 등장한다. 1908년 보통학교 수신서 3권의 병식 훈련에는 목검을 들고 열을 지어 행진하는 소년들의 모습이 전개되고, 그것을 지휘하는 교사의 모습이 보인다. 양복 입은 교사(이들은 대부분이 그 당시 일본인들의 상징이었던 카이저수염을 기르고 있다)와 한복 입은 어린 학생들의 대조되는 모습은 선진 지식의 전달자로서의 일본과 배워야 할 조선이라는 일본 제국주의 국가 정체성을 시각적으로 제시하는 장면이기도 하다. 또한 교사는 항상 높은 연단 위에

있고 학생들은 일렬로 정렬된 책상에서 서로의 표정이나 행동은 볼 수 없고, 일시에 선생만을 바라보아야 하는 근대식 교실의 구도는 그 자체가 군대식 교육 방식일 뿐만 아니라, 일방적 지식의 전달자로서 선생의 지위가 정립되어 감을 보여주는 구도이기도 하다. 이러한 일제 강점기 교과서의 교실 풍경은 김홍도가 그린 풍속도 속의 역동감과 해학이 담긴 서당의 모습과, 학생들의 표정, 나이, 교사와의 관계 등 모든 면에서 대조를 이루고 있다.

일제 강점기 국어 교과서로는 조선총독부가 제작한 〈조선어독본〉과 일본어로 쓰인 〈보통학교 국어독본〉이 있다. 1937년 보급된 〈조선어독본〉 권 1의 첫 과에는 '소'라는 단어와 그림이 등장한다. 반면에 일본어로 쓰인 〈국어독본〉의 첫 장에는 푸른 동산이 컬러로 펼쳐지고, '꽃'이 첫 번째 단어로 등장하며, 벚꽃 삽화가 들어가 있다. 이러한 차이에 대해 한국인을 우직하고 일만 하는 소와 같은 심성으로 만들기 위한 것이었다는 해석이 있다. 자연의 전달자, 담지자로서의 '꽃'이 첫 장, 첫 단어로 등장하는 것과 뒷모습을 보이는 정태적인 소 그림과 단어 '소'가 등장하는 것의 차이점에 주목할 때 나름 타당성 있는 해석이라고 할 수 있을 것이다.

군국주의 패권 전쟁이 본격화되기 시작한 1935년에 출간된 〈국어독본〉 권 12에는 '일장기가 걸린 조선의 거리를 나는 간다네'라는 잘 조합된 대구와 각운으로 이루어진 시가 '순결'이라는 제목으로 실려 있다. 이 시의 하단부에는 모던한 건물과 조선의 기와집, 일본식 가옥이 어우러진 거리의 집집마다 일장기를 단 모습이 컬러로 그려져 있다. 모든 예술은 형식적 특성을 통해 우리의 감각에 호소하며 다가온다. 조선의 아동들에게 일본의 초거대 상징인 일장기는 그 뻔한 목적을 감춘 채, 흥겨운 운율과 알록달록한 그림으로 아름답게만 다가갔을 것이다. 또한 일찍 일어나기, 운동하기 등의 제목 하에 하늘로 광선을 뻗치면서 해가 떠오르는 그림이 유독 많이 나오는데, 한복을 입은 조선의 아동이 떠오르는 태양을 향해

서서 운동을 하고 있는 뒷모습이 특히 많이 그려져 있다. 햇살을 펼치며 떠오르는 태양은 욱일승천기의 강하고 굵은 광선, 빨간 태양으로 수렴된다. 1934년 〈국어독본〉의 제1장은 일본의 16대 천황으로 대륙의 문물을 수입하고 일본 최대의 대규모 토목 공사를 실시한 인덕천황의 음덕을 찬미하는 내용이다. 이처럼 일제 강점기의 국어 교과서는 일본이라는 국가를 그대로 지시하고 가르치는 교과서의 표본이었다고 볼 수 있다.

영이와 철수의 등장

해방 후 첫 번째 한글 교과서인 〈초등국어교본1946〉은 상중하 세 편으로 나왔다. 이 교과서는 일제 강점기 〈조선어독본〉의 양식과 비슷하여 초반부에는 단어 하나에 그림 하나가 들어가고 후반부에는 문장이 전개된다. 대한민국 정부가 수립된 1948년 문교부에서 펴낸 국민학교 교과서는 총 47종이었는데, 이 때 펴낸 1학년 1학기 국어 교과서가 바로 〈바둑이와 철수〉였다. 이 교과서는 '가갸거겨' 글자만 학습하던 방식에서 벗어나 '바둑아, 바둑아, 나하고 놀자'라는 문장으로 소리, 글자, 단어, 문장을 동시에 익히도록 한 체계를 갖추었다. 표지에는 통통한 소년이 반바지를 입고 점박이 바둑이와 여동생 영이를 내려다보고 있으며, 본문은 총 12과로 되어 있다. 이 교과서에 등장한 영이와 철수는 1979년까지 가슴에 손수건을 달고, 등에 가방을 메고, 학교에 가는 일학년의 모습으로, 고학년 교과서에서는 점점 성장하는 모습으로 등장하면서 내내 국어 교과서의 주인공 역할을 했다. 강아지 바둑이는 이들과 함께 달구경도 가고, 눈사람도 만들면서 자연과 인간의 교감, 사랑과 정을 나타내는 상징물 역할을 했다.

한국전쟁이 일어난 뒤인 1951년의 교과서는 〈전시생활〉이라는 이름으로 발간되었다. 이때의 국어 교과서는 일본 군국주의 시대의 어린이 과자 광고에서 어린이들을 병사로 묘사하고 일본군 공습의 우세 등을

강조하던 내용을 그대로 반복하고 있다. 국민학교 1, 2학년용 교과서로는 〈탱크〉, 〈군함〉, 〈비행기〉가 발행되었는데, 그 내용은 한국군의 우세와 승리, 중공군, 공산군의 열등함으로 일관된다. "탱크가 갑니다. 민들레 곱게 핀 언덕길 넘어서 오랑캐 쳐부수러 탱크가 갑니다" 등의 구절 아래로 야산을 넘는 탱크 그림이 그려져 있으며, 어린이들이 날아가는 비행기를 보면서 '이제 저 비행기가 날아가서 중공군들을 다 쏘아 죽일 거야' 하는 식의 대화를 하는 장면이 전개된다. 이러한 어른 전쟁의 대리전, 나와 적을 나누고 그들을 죽여서 행복하다는 대사가 피난지 천막 교실 안에서 어린이들의 음성을 타고 낭랑하게 퍼졌을 것이다. 일제 강점기 제국주의 전쟁의 확대 속에서 일장기의 위세가 즐거운 운율을 타고 아이들에게 스며들었듯이, 또다시 전쟁의 광폭함, 어른들의 가혹한 상징계가 형식의 미학을 빌려 아이들에게 상상처럼 작동하였을 것이다.

종전 후 1954년부터 새로운 교육과정이 시작되었고, '영이와 철수'가 컬러의 화사한 기운을 띠고 돌아왔다. 이후 등장하는 영이와 철수는 고 김태형 화백이 그린 것이다. 화가 김정은 이 그림을 "데생의 규격이 정확하고, 부드러운 포즈나 모범생 같은 표정이 많으며, 둥글둥글하고 구수한 맛이 서려 있어서 한국인의 특징과 분위기를 잘 살려 냈다"고 평가한다. 작고 까만 점으로 그린 눈과 반달 같은 입, 홍조가 발그레한 이들의 얼굴은 마음을 저절로 따뜻하게 만드는 힘이 있다.

이 순한 캐릭터의 아이들은 학교에서 선생님께 머리 숙여 인사하고, 나란히 앉아 수업하고, 태극기와 무궁화로 동산을 꾸미면서 어른들이 만들어놓은 각종 상징과 질서의 세계를 얌전하게 배운다. 영이는 상고머리를 하고, 철수는 아직 일제 강점기 교복의 모자를 쓰기도 했지만, 일장기와 탱크를 찬양하던 시구는 "송아지, 송아지, 얼룩송아지, 엄마 소도 얼룩소 엄마 닮았네" 하는 자연과 물리의 법칙을 가르치는 재밌는 내용으로 바뀌기도 했다. 해방 후 교과서 체제는 집단생활 수칙, 가족,

자연물, 계절의 네 가지 내용을 중심으로 전개된다.

이중 집단생활 수칙을 통해 국가와 사회가 원하는 인간상이 내용과 삽화를 통해 제시된다. 해방 이후 2학기 교과서 말미에 계속 등장한 '눈' 단원에서는 눈사람을 만드는 영이와 철수, 바둑이가 등장한다. 이 눈사람 만드는 장면도 흥미롭다. 이 단원에서 어머니는 언급되지 않는다. 눈이 오니 아이들은 옷을 두껍게 입고 나가서 눈사람 만들 것을 의논하는데, 그 과정에서 아버지의 눈사람을 만들자는 이야기만 나오지 어머니는 언급되지 않는다. 나중에 눈사람이 다 만들어진 다음에야 그것을 보고 즐거워하는 가족들의 모습에서 어머니가 등장하여 같이 웃는 장면이 전개된다. 이러한 과정은 가부장적인 한국 사회의 가족 모습을 반영함과 동시에 주조해 나가는 과정이기도 하다. 또한 가부장적인 체제의 궁극에 국가의 최고 수장인 통치자가 있음은 당연한 일이다. 도시에서 더 이상 눈사람 만드는 것이 거의 불가능해진 1990년대부터 이 '눈' 단원은 사라진다.

재주와 창의성의 강조

1980년대 말부터 1990년대 초에는 언어 기능 교육 강화에 따라 '말하기', '듣기', '읽기', '쓰기'로 교과서가 분화되었다. 1982년 시작된 제4차 교육과정에서 국어 교과서는 일반 노트 크기로 커지고 영이와 철수는 퇴장한다. 이들을 대신해 여러 명의 아이가 등장하는데, 행동 양태가 팔을 치켜들고 크게 외치는 모습, 물구나무선 모습, 동산에서 엎드려 노는 모습 등으로 그려진다. 이 교과서는 '우리 학교', '재미있는 놀이', '착한 어린이', '즐거운 공부'의 범주로 나누어져 있고 어른들이 아이에게 바라는 행동과 미덕이 한 치의 오차도 없이 정연하게 제시되고 있다. 즉 사회와 집단에 대한 공동체 의식, 놀이를 재미있게 하면서 건강하게 자라는 모습, 도덕적으로 착하고 공부를 즐겁게 하는 어린이의

모습이 그려져 있다. 어른들이 설정한 가장 이상적이고 모범적인 어린이의 전형을 초등학교 1학년 교과서를 통해 전달하고 있는 것이다.

이 교과서에는 '대통령은 나라의 어른'이라는 제목으로 전두환 대통령의 사진이 A4 사이즈 한 페이지 전면에 게재되어 있다. 교과서 편찬위원회가 자발적으로 넣은 것인지, 청와대나 다른 기관에서 지시한 것인지는 알 수 없다. 하지만 민주주의 국가에서 역사 교과서도 아닌 초등학교 국어 교과서에 '나라의 어른'이라는 제목을 사용한다는 것은 그 내용을 주조한 주체들의 인식이 아직도 봉건시대의 예禮, 그것과 결합한 충忠의 개념에 머물고 있음을 보여준다.

1986년 3월부터 국민학교라는 명칭이 초등학교로 바뀌었다. 2013년 이후 국어 교과서는 '겪은 일', '마음', '기분', '느낌', '인상 다정', '생각' 등의 제목 하에 감성 개발, 창의력 육성에 초점을 맞추고 있다. 현재 모든 교육의 최고 목표는 창의력이다. 초등학교 1학년 국어 교과서 표지에는 기차를 타고 달리는 아이들이 등장한다. 말없이 웃기만 하고 동산에서 태극기를 꽂으며 정적으로 학교생활을 하던 영이나 철수와 달리 이 교과서 속의 아이들은 다양한 감성을 극적으로 표현하고 있다.

도식화해 보면, 경제발전을 위해 모두가 합심해서 달려야 했던 시기의 영이와 철수가 말없이 일관된 표정과 정형화된 자세를 취하고 있다면, 현 교과서 속의 아이들은 거리낌 없이 한껏 발랄하고 다이내믹한 표정을 하고 있다. 각 시대의 초등교육은 그 시대가 원하는 노동력 양산을 목적으로 하고 있다. 산업시대 초등교육은 산업 노동자를 양성하는 데 일차적인 목표가 있었다. 따라서 근면과 끈기, 참을성과 양순함 등 산업시대가 필요로 하는 문화와 기술을 교육하였다. 이 시기 철수와 영이가 착하고 양순하고 조용한 모범생 어린이로 그려지는 것은 국정 교과서의 당연한 기획일 수밖에 없었다. 정보사회, 후기 산업사회의 인간상은 그러한 미덕과는 다른 자질과 능력, 성품을 요구한다. 2000년대의 아이들은

영이와 철수에게 드리워져 있던 집단 노동력의 구성원으로서의 모습이 사라지고, 발랄하고 분방하게 자기 생각을 표현하고 색다른 것을 주장할 수 있는 창의성을 지닌 아이로 그려질 수밖에 없을 것이다. 이들이 관계를 맺는 범위 역시 친구와 가족으로 한정되어 있다.

　　현 초등학교 교과서에는 국가가 개입한 흔적은 별로 보이지 않는다. 하지만 권력의 가시적 개입 못지않게 중요한 것이 권력에 의한 배제, 거론되지 않는 것들의 존재다. 한국 사회는 인종, 남녀, 노소, 모든 소수자가 함께 어울려 살아야 할 다문화, 다인종 국가로 변화하고 있다. 또한 일인 가족이 등장하고 이혼율이 급증하는 등, 전통적인 가족 구성이 해체되고 새롭고 다양한 형태의 가족이 탄생하고 있다. 이러한 현실에서 다양한 형태의 가족과 사회 소수자에 대한 내용이 교과서에 포함되지 않고 배제된 것은 아직 우리 사회에서 이들이 국가의 구성원이 아닌 이방인, 외국인의 범주로 존재하고 있음을 방증하는 것이다. 명민한 젊은 전문가들에게 오늘날 아이들이 공동체 의식이나 윤리의식이 전혀 없는 사회적 괴물로 성장하고 있다는 한탄이 나오곤 한다. 오늘날 아이들이 야단을 맞는 이유는 타인에 대한 존중과 예의가 없어서가 아니라 시험을 잘못 보아서이다.

　　절대적 빈곤이 아닌 상대적 박탈감을 느끼고 동류집단끼리만 소통하고 각자 도생하는 작금의 한국 사회에서 창의성이나 표현력보다 중요한 것은 다양한 존재와 소통, 공생하는 문화일 것이다. 언어는 곧 인식의 주조이고 결정이다. 아이들에게 단어를 부여해주고, 가르치는 형식의 결정체가 초등학교 국어 교과서이다. 초등학교 교과서의 기본적인 역할은 아이들이 앞으로 살아갈 사회를 서로 협동하고 배려하는 세계로 그리는 것이다. 하지만 국정 교과서로서 국가기관에서 직접 주조하는 현 초등학교 교과서는 기초 노동력 양성의 길만 담당하고 있을 뿐 가장 기본이 되는 같이 사는 사회에 대한 비전을 제공하는 장이 없다는 면에서

국가 권력의 영토 역할만을 하고 있을 뿐이다. ▨

〈신정심상소학〉(1896)

〈조선어독본〉(1937)

〈국어독본〉

〈초등국어교본〉(1946)

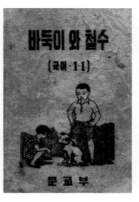

〈바둑이와 철수〉(1948)

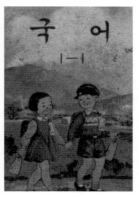

영이와 철수

한국 디자인사의 한 장면 ②

권력과 디자인, 누가 디자인 발전을 저해하는가?

김종균
한국디자인사 연구자

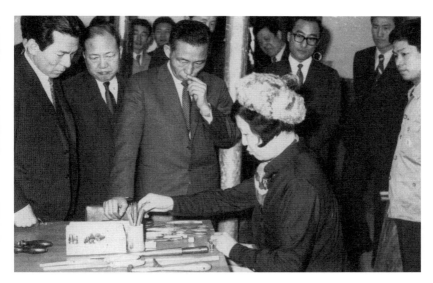

1970년 2월 7일 한국수출디자인센터를 방문한 박정희 대통령

　　한국 근대 산업디자인 발전사를 정리하다 보면, 그 어느 디자이너의
비중보다 정부 권력, 정확히는 박정희 대통령의 판단이 중요한 비중을
차지한다는 사실을 알게 된다. 우리나라가 오랫동안 군부독재 정권 체제에
있었기 때문일 것이다. 가령 라디오의 예를 보자. 최초의 국산 라디오는
1959년 금성사에서 개발한 'A-501'이다. 1950년대 당시에 라디오는
최첨단 기기로써 전자회사가 풍부한 물량과 기술을 투입하여 만든 기술의
결정체였다. 지금의 싸구려 라디오와는 차원이 다른 물건으로, 지금도
오디오 애호가들은 1950년대의 진공관 튜너를 비싼 값에 거래하고
애지중지하며 '모시고' 살기도 산다. 당시 미군 PX를 통해 제니스^{Zenith}
라디오가 시중에 흘러나왔고, 부산 광복동에는 밀수된 일제 라디오가
넘쳐났다. 암시장에서 거래되는 미제, 일제 라디오의 가격은 일반인이
엄두도 낼 수 없을 만큼 비쌌다. 라디오는 어차피 부자들의 사치품이니

가격이 비싸도 별 상관이 없었다.

　이러한 고급 제품인 라디오를 치약이나 만들던 락희화학공업사(럭키, 이후 금성사 설립)가 만들겠다고 했으니 노력은 가상하지만 그 품질이 이루 말할 수 없이 조악할 것이 불을 보듯 뻔했다. 기술 수준이 낮아 독일 기술자를 불렀고, 전파사 사장들을 엔지니어로 채용했다. 당시 개발에 참여했던 김해수는 6.25 전란 중에 부산에서 '화평전업사'와 미군 PX 라디오 수리점을 운영했었다. 디자인은 서울대 회화과를 중퇴한 박용귀가 맡았다.

　결국 1959년 11월 15일 최초의 국산 라디오 '금성 A-501'이 등장하지만 국내 시장의 반응은 냉담했다. 금성 A-501은 미제 라디오에 비해 가격이 무척 쌌지만 문제는 품질. 전파 수신이 약해서 소리가 끊기기 일쑤고, 플라스틱 재질이라 햇빛에 쉽게 변색되었다. 이러한 이유로 판매가 부진하자 세간에서 '치약 팔아 번 돈, 라디오로 말아먹는다'는 조롱을 듣기도 했다. 그런데 1961년 9월, 박정희 국가재건최고회의 의장이 불쑥 금성사 부산 공장을 방문한다. 공장을 시찰한 박정희 의장은 이런저런 질문을 하다가 김해수 과장에게서 '일본 밀수품과 미국 면세품 때문에 판매율이 저조하다'는 이야기를 듣게 된다. 박정희 의장은 곧바로 '밀수품 근절에 관한 최고회의 포고령'을 내려 일제 라디오를 몰아내고, 1962년부터는 공보부 주관으로 '전국 농어촌에 라디오 보내기 운동'을 대대적으로 벌여 나간다.

　그 결과, 한해 1만 대가 팔리던 금성사 라디오는 13만대가 팔리며 폭발적으로 판매가 증가한다. 쿠데타의 선전 도구가 필요했던 박정희와 재벌의 이윤 추구 목적이 만나 이룬 쾌거이자 정경유착의 성공적인 케이스라 할 만하다. 라디오로 번창한 금성사는 이후 세탁기, 냉장고, 텔레비전, 에어컨 등 다양한 가전제품을 생산하며 국내 최고의 종합가전상사로 발전한다. 역사 속에 묻혔을지도 모르는 'A-501' 라디오는

한국 산업디자인의 효시로 살아남았고, 금성사를 이은 LG그룹은 글로벌 가전업체로 성장했다. 이 모든 일이 당시 한 권력자의 결단으로 가능했다.

1967년 박정희 대통령은 서울대 부설기관이었던 한국공예디자인연구소를 방문하여 즉석에서 '미술수출美術輸出'이라는 휘호를 써주었다. 1969년에는 연구소에 천만 원을 기증했다. 1970년에도 연구소를 방문한 기록이 있다. 디자인에 대한 박대통령의 관심은 지대했고, 이러한 관심이 부담스러웠던 상공부는 디자인 진흥을 위해 뭐라도 해야 할 상황에 놓였다. 하지만 대통령은 명확한 지시를 내리지 않았다. 상공부 이낙선 장관은 대통령의 수출증대 요구와 디자인에 대한 관심을 결합하는 방식을 선택했고, 한국 디자인의 진흥 방향, 즉 디자인의 사명을 '수출지원'으로 바꾸었다. 한국공예디자인연구소를 한국수출디자인센터로 개명하고, 공예는 수출공예, 시각디자인은 수출품 포장지와 포스터 디자인, 산업디자인은 수출공산품 개발을 위한 디자인으로 방향을 잡았다. 1970년에 설립된 한국디자인포장센터는 수출품 디자인을 지원하고 수출 포장재를 직접 생산하는 기관으로 설립되었고, 1977년 제정된 '디자인·포장진흥법'에는 첫 줄에 "수출 증대에 기여함을 목적"으로 한다고 명시했다.

여타 문화예술 분야와 달리 디자인 산업은 정부의 지원과 관심을 독차지했으나, 정작 디자인계는 기형적인 발전을 하게 된다. 디자인의 사회·문화적 책임은 망각되었고, 디자인을 통한 수출 개선 효과는 없었다. 수출품 디자인 개선을 위한 다양한 관제 행사와 공모전이 진행되었지만, 서구의 스타일을 흉내 내는 작품들로 가득하거나 개인의 출세를 위한 수단으로 변질되었을 뿐, 근 20년 가까이 성공 사례는 나오지 않았다. 수출증대라는 목적이 달성된 것은 오히려 정부의 진흥 정책이 더 이상 힘을 발휘하지 못하게 된 1990년대의 일이며, 국제정세 변화에 따른 시장 개방으로 디자인이 기업의 생존 방책으로 주목받기 시작하면서이다.

어떤 이가 하나님께 제발 복권에 당첨되게 해달라고, 밥도 안 먹고 잠도 안 자고 기도를 하니, 6개월이 되는 날 하나님이 나타나 '제발 복권부터 사고 기도하라'고 말했다는 우스개가 있다. 사진을 보자. 박정희 대통령이 공예품을 만들고 있는 한 여성을 물끄러미 내려다보고 있다. 권력자는 여러 차례 디자인에 관심을 표했다. 이때 금성사의 김해수 과장처럼 누군가가 디자인의 발전을 위해서는 무엇이 필요하다는 제대로 된 요구를 했더라면 정부는 그토록 우왕좌왕하지 않았을 테고, 기형적인 디자인 진흥 정책을 펼치지 않았을지도 모른다. 그래서 어쩌면 한국의 디자인이 그토록 오랜 시간 수출산업의 시녀로 강등당하는 일이 없었을지 모른다. 디자인계에 종사하는 책임자 중 누구도 디자인의 발전을 위해서 무엇이 필요한지 몰랐고 제대로 된 요구를 하지 않았다. 오히려 관제행사를 요구해 상공미전을 만들고, 정부의 지원이 더 필요하다며 로비를 했고, 스스로 권력이 되고자 노력했다. 어쩌면 한국 디자인계의 발전을 저해한 것은 디자인계 자신이 아닐까? ∏

한국 현대 그래픽 디자인
: 수렴과 발산

최 범
디자인 평론가
파주타이포그라피학교 디자인인문연구소 소장

풍경

　한국의 현대 그래픽 디자인을 어떻게 볼 것인가? 그래픽은 그 영역이
광범위하다. 책이나 포스터 그래픽 같은 인쇄물 그래픽에서부터 CI Corporate
Identity나 간판 그래픽 같은 공간 그래픽에 이르기까지, 그 형태와 존재
방식, 규모가 매우 다양하다. 인쇄물 그래픽만 하더라도 책이나 포스터와
같은 디자인의 영역이 있는가 하면, 뒷골목의 전단지(소위 찌라시)
그래픽같이 전혀 다른 세계도 존재한다. 공간 그래픽도 마찬가지이다. CI
디자인과 같은 분야도 있지만 버내큘러하고 키치적인 간판 그래픽의
영역도 있다(정작 도시의 환경을 지배하는 것은 이러한 거리의
간판들인데, 한국 디자인의 무질서한 상황을 이보다 더 적나라하게
보여주는 것도 없다).

　이처럼 한국의 현대 그래픽 디자인은 그 범위도 넓지만, 무엇보다
수준 차이가 크다. 전문 분야와 대중적 영역, 제도와 일상 사이에 간극이
크다. 그래서 한국 현대 그래픽 디자인의 전체적인 풍경을 그려내는 것은
불가능해 보인다. 어쩌면 10여 년 전 하버드 디자인 대학원 학생들이
한국을 방문하고 남긴 '혼돈Chaos'과 '폭발Explosion'이라는 소감으로 설명을
대신해야 할지 모른다. 아무튼, 한국 현대 그래픽 디자인을 개괄하는
데에는 이러한 난점이 있으므로 우리는 어쩔 수 없이 하나의 영역을
선택하기로 한다. 여기에서는 버내큘러 디자인 영역은 논외로 하고
전문적인 디자인 영역을 중심으로 한국 현대 그래픽 디자인을 살펴보고자
한다.

두 개의 축: 수렴과 발산

　전문적인 디자인 영역으로 논의를 한정하더라도 여전히 문제가
남는다. 왜냐하면 전문 그래픽 디자인 영역 역시 결코 단일하지 않기
때문이다. 그래서 다시 이러한 질문을 던지게 된다. 다양하고 혼란스러워

보이는 한국 그래픽 디자인에서 어떤 논리나 질서를 발견할 수 있을 것인가? 다양성 속에 어떤 통일성과 질서가 내재되어 있는가? 그냥 다양하다고 말하는 것은 아무런 의미가 없다. 통일 없는 다양은 다양이 아니라 혼란이며, 다양을 배제한 통일은 통일이 아니라 획일이다. 한 시대의 시각언어는 언제나 다양과 혼란 사이에서 진동하기 마련이다. 현재 한국 그래픽 디자인의 언어는 통일보다는 혼란에 가까워 보인다. 그것은 아직 '다양의 통일 Variety in Unity'에 도달하지 못했다.

그럼에도 불구하고, 오늘날 한국 그래픽 디자인의 양상을 살펴볼 때, 크게 두 개의 축을 생각해볼 수 있을 것 같다. 바로 '한글'과 '대중문화'이다. 이 둘은 한국 현대 그래픽 디자인에 내재하는 특징이자 구별점이라고 할 수 있다. 한글은 한국의 정체성을 드러내는 표지로서 한국 그래픽 디자인에 통일성을 부여해주는 강력한 수렴의 기호이다. 그에 반해 대중문화는 한국 문화에 다양성을 부여해주는 것으로서 발산하는 힘이다. 한국 현대 그래픽 디자인에서 이 두 가지 힘의 길항작용이 일어난다. 오늘날 한국 그래픽 디자인의 풍경은 바로 이 두 가지 힘의 방향, 즉 수렴과 발산이 공존하는 장場이며, 이 구도 속에서만 이해될 수 있다.

한국 현대 그래픽 디자인의 두 축은 나름의 역사적 기원을 갖는다. 그것은 1980년대와 1990년대라는 시간적 공간이다. 1980년대는 한국 사회가 강력한 민족주의의 부활로 인해 소용돌이친 시기이다. 이때 한글은 중요한 문화적 아이콘으로서의 위상을 회복했다. 1990년대는 문화열文化熱의 시대로서 대중문화가 오락을 넘어 사회의 전 분야로 영향력을 확대해나간 시기였다. 한국 그래픽 디자인 역시 1990년대 대중문화의 폭발로부터 직접적인 영향을 받았다. 이 두 가지 기원의 결합과 상호작용이 바로 한국 현대 그래픽 디자인의 풍경을 결정지었다고 할 수 있다.

수렴: 한글과 조형 언어의 근대성

한국 그래픽 디자인에서 수렴의 축을 이루는 것이 한글이다. 한글은 한국 정체성의 핵심이다. 그렇다고 한글이 언제나 안정적으로 통합적인 역할을 했던 것은 아니다. 한국 현대사에서 한글은 수난과 혼란을 겪었는데, 이는 곧 현대 한국의 정체성이 수난과 혼란을 겪었음을 의미한다. 이는 세계화와 신자유주의 바람이 거센 지금도 마찬가지이다.

한글은 민족주의와 뗄 수 없는 관계에 있다. 한국의 민족주의는 서구보다 늦게 피어났고, 그것은 제국주의가 아닌 제국주의의 방어적 태도로 나타났다. 일찍이 1900년대 초, 일본 식민 지배에 대항하는 문화적 민족주의로서 '국수國粹'를 지키자는 운동이 일어났는데, 한글이 바로 국수의 하나였다. 1980년대의 한글 타이포그래피에 대한 관심은 1900년대 초의 국수를 계승한 것이며, 15세기 한글 창제 이후 그래픽 분야에서 가장 중요한 사건이라고 할 수 있다. 이때부터 한국 그래픽 디자인에서 한글 타이포그래피는 일러스트레이션을 대신하는 중심적인 시각 요소가 되었다. 향후 한국 그래픽 디자인의 성격은 한글 타이포그래피의 위상에 의해 좌우될 것이다.

한국 근대화 과정에서의 한글의 문화적 위상은 흥미롭다. 한국의 근대화는 서구의 영향으로부터 시작되었으며, 한국의 근대화는 곧 서구화를 뜻하는 것이기도 했다. 하지만 식민지 체제에서 경험된 서구적 근대화는 한국 사회에서 제대로 정착하지 못했고, 오히려 식민 통치에 대한 반발과 맞물려 민족적이고 주체적인 근대 의식을 모색하게 했다. 한국의 근대화는 민족주의와 결합했다. 외형적 근대화가 외세에 의해 (강제적으로) 진행되면서 사상적 근대화가 민족의식과 결합하게 된 것이다. 이로 인해 한국의 근대성은 복잡해지고 혼란스러워졌다. 그 가운데 한글은 우리 민족의 중요한 표상이 되었다. 한글에 대한 자각은 민족주의적인 동시에 한국 모더니즘 그래픽의 기원이 되었다.

한국 사회에서 1980년대는 '변혁의 시대'로 불린다. 이 시기에 당시 권위주의 통치에 대항한 민주화 운동이 전개되었다. 이때 한국 사회에 강력한 민족주의가 등장하게 되는데, 이에 대한 영향으로 그래픽 디자인계에서는 한글 타이포그래피에 관심을 두게 되었다(놀랍게도 1980년대 중반 이전까지 디자인 대학에서는 한글 타이포그래피를 가르치지 않았다!). 1980년대 한국 그래픽 디자이너에게 한글 타이포그래피는 민족적이고 민주적인 가치와 연결되어 있었다. 당시 예술계에서는 민중예술과 같은 예술운동이 활발하게 전개되었지만, 디자인 분야에서는 그에 상응하는 움직임이 없었는데, 굳이 찾자면 한글 타이포그래피에 대한 관심이 우회적으로나마 그러한 운동에 부응하는 움직임이었다고 할 수 있다.

2000년대 이후, 한국 사회의 신자유주의화와 다문화적 상황이 한글의 지위를 위협하고 있지만 한글은 여전히 동아시아 국가인 한국의 정체성을 대표하고 있다.

발산: 대중문화와 스타일의 백화제방

1980년대에 민주화를 이룩한 뒤, 1990년대로 진입하면서 한국 사회의 관심이 정치에서 문화로 이행된다. 한국의 1990년대는 '문화의 시대'로 규정된다. 민주화 이후 한국 사회에는 점차 억압적인 분위기가 사라지고, 낙관적이며 신세대적인 문화 기류가 형성되었다. 이러한 분위기에서 등장한 것이 대중 소비문화였다. 1990년대 이후 한국 사회가 빠르게 신자유주의화 되면서 문화는 소비가 되었고, 소비는 새로운 시대정신이 되었다.

그래픽 디자이너들도 더는 엄숙한 스타일을 받아들이지 않았다. 그들은 그래픽 디자인도 대중문화의 일종으로서 가볍고 자유로우며 시크한 멋이 넘치기를 원했다. 사실 오랫동안 그래픽 디자인은 권력과

자본의 도구였다. 1990년대 이전까지 한국의 포스터는 "딸 아들 구별 말고 둘만 낳아 잘 기르자" 같은 정치 선전 아니면 상품 광고에서 벗어나지 못했다. 어떤 면에서 한국의 포스터가 자유로운 시각언어를 구사할 수 있게 된 것은 매체의 발달로 인해 포스터가 더는 주요한 광고 매체가 아니게 되면서부터라고도 할 수 있다.

1990년대에는 민주주의와 대외개방으로 인한 한국 그래픽 디자인계의 백화제방 시대가 열렸다. 해체주의, 더치 스타일, 복고풍 등 다양한 포스트모던 경향들이 쏟아져 들어왔다. 다양한 스타일과 서브컬처 트렌드가 대중문화의 유행 현상과 비슷하게 빠르게 지나갔다. 이러한 현상은 한국 그래픽 디자인의 언어를 다양하고 풍부하게 만들었지만, 한편으로는 일종의 스타일의 아노미 현상을 초래하기도 했다. 현재 한국 그래픽 디자인계는 세계의 모든 스타일을 받아들이고 있는데, 아직 한국적인 스타일을 구축했다고 말하기는 어렵다. 지금 한국 그래픽 디자인은 거울에 이러저러한 스타일을 비춰보고 있을 뿐이다. 거울에서 자신의 정체성을 발견하기까지에는 좀 더 시간이 걸릴 것 같다.

전망

한국 그래픽 디자인의 미래를 어떻게 전망할 수 있을까. 한국 사회에서 민족주의는 갈수록 희미해질 것으로 보인다. 성장 위주 사회에 대한 반성도 주목해야 할 부분이다. 전 지구적인 이슈가 메가트렌드가 되겠지만, 한국 사회 내적으로는 기존의 경제 개발 중심 발전 모델에 대한 회의와 저성장사회에 대한 대응이 중요한 이슈가 될 듯하다. 한국인들의 관심은 보다 작은 것으로 옮아가게 될 것이다. 디자인 제도와 해외 유학파에 의한 새로운 트렌드, 즉 외부 효과는 여전히 크게 작용하겠지만, 점차 자체적인 역량도 생겨날 것이다.

최근 한국 사회의 복고 분위기나 사회적 실천에 대한 관심은 그래픽

디자인 영역에도 영향을 미칠 것이다. 어쩌면 그러한 것들이 향후 한국
사회와 그래픽 디자인 분야의 가장 중요한 변수가 될 수도 있을 것이다.
고도성장기의 시끌벅적함은 조금씩 과거가 되고 있다. 지금 한국 사회에서
가장 절실한 것은 근대화 과정에서 잃어버린 소박함의 회복일지도 모른다.
그런 가운데 한국 그래픽 디자인의 시각언어도 좀 더 차분해지기를
기대한다. ☲

*이 글은 한불수교 130주년 기념 〈한국 지금〉 전시(프랑스 국립장식미술관, 2015. 9. 19.~2016. 1. 3.) 도록에
실린 글이다.

더블 넥서스②
국가와 상징

윤여경
경향신문 정보 그래픽 디자이너

이지원
국민대 시각디자인학과 교수

근대 국가는 언어를 통해 결집된다. 국가가 형성되면서 영국은 영어, 프랑스는 프랑스어, 독일은 독일어 등 국가마다 자국의 언어를 강조했고 '모어^{母語}'는 '모국어^{母國語}'가 되었다. 모국어는 '말'이 '문자'보다 중요해 문자가 말에 종속된다. 서양의 근대가 동아시아에 밀려오면서 가장 크게 바뀐 것도 문자다. '언문일치' 운동이 일어나 전통적 표의문자는 새로운 표음문자로 대체되었다. 프랑스 식민지가 된 베트남은 한자에서 알파벳으로 문자체계를 바꾸었다. 조선 갑오개혁의 가장 큰 특징 중 하나가 한글을 국가의 문자로 지정한 것이다. 일본에서도 '가나'에 대한 역사적 재조명이 일어났다. 문자가 말을 표기하는 수단이 되면서 문체도 문어체에서 구어체로 전환되었다. 긴 서술보다 단문 소통이 대세가 되었다. '스벅(스타벅스)' '삼포(취업, 결혼, 출산 포기)'와 같은 줄임말도 유행한다. 최근 문자 사용방식은 '말하기'와 크게 다르지 않다. '트위터'와 '페이스북', '카톡'과 '라인' 등 SNS는 이런 흐름을 반영한 결과가 아닐까.

이번호의 주제는 크게는 '국가와 상징', 작게는 '태극기'로 삼았다. 국가의 상징은 모국어와 마찬가지로 외부적으로 국가를 '대표'하고 내부적으로 국민을 '결속'시킨다. 이 중 가장 큰 역할을 하는 것이 국기, 대한민국의 경우 '태극기'이다. 국민들은 올림픽 등 국제 경기가 있으면 삼삼오오 모여 국가대표팀을 응원한다. 이때 국기는 감정을 동요시킨다. 국기는 국가의 정체성을 대표함과 동시에 소속감을 느끼게 해준다. 태극기는 좀 묘한 이미지를 가지고 있다. 태극기에서 '태극'과 '건곤감리'는 본래 대한민국을 대표하는 이미지가 아닌 '주역^{周易}'을 대표하는 상징이다. 최근에는 태극이 양자역학의 원리를 잘 대변한다며 물리학 관련단체의 상징물로 사용되는 경우도 있다. 그래서 태극기에 대한 이야기는 더욱 풍성해진다.

이런 이유로 SNS 채팅을 통해 '국가와 상징', '태극과 태극기'에 대해 가볍거나 또는 무거운 대화를 나눠 보았다.

주제

이 우리는 왜 태극기에 관해 얘기하고 싶은 거지?

윤 애국심이 투철해서?

이 그렇군. 애국심. 내가 조국과 민족에 충성을 다하잖아.

윤 아, 이번 〈디평〉 주제가 국가와 디자인이다! 너의 충성심은 의심할
 바가 없지만, 나 정도는 아니지.

이 생각해보면 애국가 가사는 참으로 국가 중심이야.

윤 왜?

이 국민은 없고 우리나라만 있잖아.

윤 대한사람 나오잖아, 대한사람 대한으로 우리나라 만세.

이 그건 한국어에 복수형이 없어서 구분이 안 될 뿐, 영어식으로 바꿔
 표현하면 그건 '대한사람들'이란 뜻이야. 애국가만의 얘기는
 아니겠지.
 모르긴 해도 다른 나라 국가도 비슷하지 않을까. 국가와 국기는
 전체주의를 위한 장치니까. 미국 국가도 비슷해.

윤 무궁화 같은 것이 미국에도 있어? 국화?

이 미국은 주마다 달라. 굳이 말하자면 '주화州花'라고나 할까.

윤 아... 연방제라 그런가? 유나이티드 스테이트. 그럼 미국은 주가州歌,
 주기州旗도 있어?

이 주기 있어. 주마다 상징하는 동물과 꽃도 있지.

이 미국 사람들은 "웨얼 알 유 후럼?" 하면, U.S.A.라고 안 하고 주
 이름을 말해. "캘리포니아." 이런 식으로. 뉴욕주에 사는 애들은, 더
 작은 단위를 말해. "브루클린.", "롱 아일랜드." 이 정도?

윤 아, 뭔가 다르다. 미국인은 국가가 아닌 출신 지역으로 따지는구나.

이 우리도 이제 그렇게 하자. 외국인이 물어보면 "코리아." 하지 말고,

"미아동." 이렇게. 뭔가 힙해 보이지 않아?

윤 아니 추해 보여.

아름다움

이 허허. 아름다움의 기준이 뭐길래, 추하다고 하는가. 영어로 Mia,
예쁘잖아.

윤 추함=보편적으로 간지 나지 않음. 여자 이름으로는 예쁘지만 동네
이름으로는 왠지 구려.

이 내가 미국 사람은 아니지만, Mia가 홈타운 이름이라고 하면, 엄청
예쁘다고 할 듯.

윤 미아동Mia-dong, 彌阿洞이네. 두루두루 언덕이 있다는 뜻. '언덕 많은
동네'가 미아동이구나. 우리나라 옛 지명에 있는 한자를 보면 그
지역의 특징이 고스란히 드러나서 좋아.

이 미아라는 지명이 사회적으로 부정적인 정황이 얽혀서 이상하게 들릴
뿐이야. 그런 정황을 모르는 사람에겐 매우 아름다운 이름이지.
그러니까 아까 "보편적으로 간지"에서 말하는 보편성은 허상이야.

윤 음... 그럼 특수성이 진짜인가? 이건 전체와 개인의 문제, 진리와
취향의 문제와도 통하는 거니까. 보편과 특수로 거의 대변이 되지
않아?

이 아름다움을 논할 때, 보편성과 특수성의 개념을 적용하려는 시도는
타당한가? '아름다움'이라는 개념 자체가 이미 개인의 내부에 들어온
사고와 감각의 문제인데, 굳이 그 개념에 입각해서 생각할 이유가
없지 않을까? 나는 아름다움은 존재의 문제가 아닌, 인식의
영역이라는 데 찬성하는 입장이야.

윤 상당히 칸트적이군. ㅋ 본래 서양 미학에서 아름다움이 대상 자체에

있느냐, 인식의 주체에 있느냐에 따른 논쟁이 있었지. 칸트가 아름다움은 인식의 주체에 있다고 한 뒤로 지금은 대체로 그런 추세이긴 하지만, 과학자들과 신학자들 중에는 여전히 아름다움이 대상에 내재되어 있다고 보는 사람도 많아. 보편적 아름다움이지. ㅋ 넌 개인주의자인 셈이네. 우주 보편은 아니더라도, 적어도 인간 보편은 말할 수 있지 않을까? 가령 대한민국 국민이 올림픽에서 금메달 딸 때 태극기를 보면 짠한 마음이 생기는 것처럼. 인간 보편, 문명 보편, 국가 보편, 집단 보편...

이 그건 이미 존재에 내재하는 객관성이 아니잖아. 공유하는 주관성일 뿐이지.

윤 공유하는 주관성이 객관성 아냐?

이 존재에 내재된 진실로서의 아름다움이라면 애초에 공유의 과정을 거칠 필요도 없잖아.

윤 발견하는 자들만이 공유할 수 있겠지. ㅋ 못 보는 이들은 깜깜한 동굴 속에 사는 거고. ㅋ 음... 헛소리 그만하고 이제 국가의 개념이나 좀 규정하고 가자.

국가의 개념

이 국가가 뭐지?

윤 현재 우리 시대의 국가 개념은 1648년 유럽의 종교전쟁이 끝나고 베스트팔렌 조약이 체결되면서 시작되었다고들 해. 종교전쟁으로 사람들은 신에 대해 실망하면서 새로운 확실성, 미래 비전을 대체한 대체물을 찾았는데, 그것이 과학과 국가에 반영되었다고들 말하지. 그래서 과학혁명과 국가혁명은 신을 대체했다는 점에서 일리가 있어. 이 국가 개념이 바다를 타고 전 세계에 관철되었고... 아무튼 현대

국가는 곧 신이야.

이 1648년을 전환점으로 봤을 때 우리 시대의 국가 개념과 그 이전의 국가(부족) 개념의 차이는 뭐야?

윤 이전의 국가 개념은 일종의 공동체라고 할까, 음, 국제 관계라는 개념이 별로 없는 혈연과 지연에 기반한 자연스러운 공동체지. 근대 이전 유럽과 동아시아의 국가 개념은 크게 다르지 않았어. 현대 국가 개념은 근대에 발명된 일종의 '국제 관계 속 행위자' 개념이야. 그리고 국제 관계란 일종의 국제 시장이고, 국가는 시장의 개인이 확대된 집단이랄까. 그래서 시장형 근대국가에서는 경쟁과 이익을 중요시하지.

이 '국가는 국제 관계의 행위자다'라는 개념 정의는 순환 논리 오류야.

윤 순환 논리 오류?

이 개념을 정의하는 내용에 그 개념이 다시 들어가면 논리가 순환하는 거야. "이지원은 이지원이 하는 일의 주체다." 여전히 이지원이 무엇인가 하는 의문은 남잖아. 그러니까, "국가는 국제 관계의 행위자다."라고 설명하려면 국제 관계에서 '국'을 빼고 풀어서 설명해야 하지. 근데 국제 관계가 뭐지?

윤 그러니까... 국제 관계는 시장에서 경쟁하는 집단적 주체지. 국가 개념은 일종의 '인간(인간집단)은 이기적이다'라는 전제에서 시작돼. 홉스라는 분이 그렇게 규정했고 그것이 보편적으로 인식되었거든. 그래서 나는 국제 관계를 분업과 경쟁이 일어나는 시장 체제로 보는 거야. 현대 국가는 영토와 국민, 법을 기준으로 봐, 자유로운 개인이 왜 국가에 종속되느냐는 여전히 곤란한 논쟁거리인데, '이기심'을 전제하면 쉽게 풀려. 개인의 욕망과 이기심이 국가에 투영된 셈이지

이 그 말은 곧 시장경제가 국가를 탄생시켰다는 뜻이네. 국가는 시장 경쟁의 집단적 주체다 이거야?

윤 그런 셈이지.

이 시장 경쟁에서 우위에 서기 위해 뭉친 집단.

윤 응. 유럽의 개념에서 보자면 그래. 우리 시대는 유럽의 국가가 관철된
 상태니까 그렇게 정의하자.

국기

이 그런데 국가에는 국기가 왜 필요하지?

윤 태극기도 국가를 대표하는 상징으로 시작되었잖아. 국제 조약에
 필요한 상징물이 있어야 했던 거지.

이 아하.

윤 19세기 후반 개항할 때 조약을 맺기 위해 국기를 만들 필요가 생긴
 거지.

이 뭐 하나라도 들고 나가야 하니까.

윤 근데 유럽은 왜 국가를 상징하는 상징물을 원하는 거야? 귀족, 왕족
 등 모두 상징물이 있잖아.

이 전쟁해야 하니까. 그쪽은 예전부터 깃발 싸움으로 전쟁했잖아.
 전면전으로 다 죽이면 정복의 의미가 없으니까 일종의 약조인 거지.
 깃발 뺏기면 진 걸로 하자. 그렇게 끝내면 다 안 죽여도 되잖아.

윤 나름 일리가 있네. ㅋ

이 다른 이유도 있어. 군소정당이 난립하는 시기와 장소에서 깃발이
 발달하잖아. 영국이 예전에 합쳐지기 전에도 그랬고, 일본도 그랬고,
 아이덴티티가 중요해서 일어나는 현상일 거야. 아들이 아빠처럼 살기
 싫으면 염색부터 하듯이.

윤 아이덴티티, 한국말로 정체성인가? 머리색을 다르게 표현하는 것이
 일종의 새로운 깃발인 셈이군.

이 국기, 시장 경제의 주체로서 자신의 성격을 드러내기 위한 깃발. 단, 현대 국가에 한해서.

윤 오. 뭔가 정리가 되네.

태극기

윤 우리에게는 태극기가 그런 거네. ㅋ

이 맞아.

윤 이렇게 정리하고 보니 태극기가 새롭게 보인다. ㅋ 정치경제학적으로 보이네. ㅋ

윤 근데 태극기는 누가 만든거야?

이 유관순 누나.

윤 ㅋㅋㅋㅋㅋㅋㅋㅋㅋ 그 누난 흔들었고.

이 아, 그랬나? 쏘리. 단군.

윤 아, 이건 확실히 부정하긴 어렵다. 혹시 그랬을지도 몰라. ㅋ

이 무심코 던진 개그가 심오해지는군. 역사에는 누구라고 기록돼 있어?

윤 셋 중 하나, 청나라 외교관, 고종, 박영효.

이 서로 영향을 받으면서 동시에 했을지도 모르지.

윤 그래 그게 맞겠다. ㅋ

이 그렇게 그린 이유는 기록된 게 있어?

윤 음... 내가 알기론 조약 체결을 위해 국가 상징이 필요했는데, 청나라 사신 누군가가 제안해서 고종이 이를 좀 고쳤다고...

이 청나라 사신은 왜 그렇게 제안했대?

윤 태극이 뭔가 우리나라랑 연관이 있나 보지 뭐. 빨간색 북한, 파란색 남한 이런 거 아닐까.

이 모르는 척하지 말고 빨랑 말해. 괜히 분량 늘려봤자 읽는 사람만

피곤할 듯.

윤　ㅋㅋㅋ 태극을 누가 만들었는지는 모르겠지만;;; 복희씨? 아무튼 태극은 동양사상에서 주요한 개념 모형이니까, 대한제국이 그걸 선점한 셈이지. 처음 태극기에는 태극을 설명하는 팔괘가 모두 그려져 있었는데 나중에 4개로 줄었어.

이　만약 같은 상황이라면 지금은 뭐가 표상으로 나올 수 있을까.

윤　음... 그러게.

이　푸른색 타원이 나올지도 몰라.

윤　왜?

이　삼성경제연구소에서 그렇게 제안하지 않을까? 옛날에 만들어서 다행이다. 그때는 확신을 가질 수 있는 모양이 있었고, 단칼에 결정할 수 있는 권력도 있었으니.

윤　'I Seoul You'보다는 사정이 나았지. ㅋ

이　지금 국기 만든다고 하면 시민참여 공모전을 하겠지?

윤　ㅋㅋㅋㅋㅋㅋㅋㅋㅋㅋ 제길. 아무튼 태극을 선점한 것은 잘한 것 같아.

이　대박이지. 한반도에 살던 사람들이 역사적으로 가끔씩 미친 천재 짓을 할 때가 있는데, 태극기도 그 중 하나인 듯.

윤　가장 공부 많이 한 시대가 조선이니까... 일장기는 어때?

이　일장기는 잘 몰라. 배경이 어떤지. 그냥 태양인가?

윤　천황을 상징하는 것인 듯

이　뭐, 딱 그 정도지. 얄팍하다.

윤　뭐 일장기도 나름대로 심오한 의미가 있는지는 잘 모르겠지만, 아무튼 태극의 의미는 확실히 심오하지.

이　국가를 떠받치는 철학의 두께를 반영한다고 봐. 그런 면에서 지금 대한민국은 철학이 없으니까, 상징도 이렇다 할 게 없는 거지. 서울시도 없는 상징성을 억지로 짜내려다가 개망한거고.

태극기 디자인

윤 맞아. 스스로 주체성과 정체성을 잘 찾지 못하는 증거지 뭐.
 시민참여도 잘 안 되고, 태극기는 디자인적으로 볼 때 어때?

윤 왜 그럴까? 정리가 잘 되어서일까? 아니면 익숙해서일까?

이 국기를 만드는 목적이 뭐라고 했었지?

윤 국기, 시장 경제의 주체로서 자신의 성격을 드러내기 위한 깃발.

이 모든 국기가 그 목표를 충실히 완수하잖아. 그 외에 다른 목적은
 없는 듯.

윤 이 정도만으로 마음을 동하게 만드는구나... 너는 누가 태극기 태우면
 기분 나빠?

이 아니. 태우는 것 자체는 아무렇지 않아. 예를 들어, 단순히 쓰레기
 처리하는 것이면 아무렇지 않아. 하지만, 내가 속한 집단을 모독하는
 의미로 태우면 기분 나쁘지.

윤 음... 의도에 따라서.

이 내 이름을 빨간색 펜으로 써도 아무렇지 않아. 하지만, 누군가가 날
 죽이고 싶다고 생각하며 빨갛게 쓰면 기분 나쁘잖아. 그건 사실, 행위
 자체에 문제를 두기보다는, 행위자의 의도에 따라 다른 거잖아.

윤 오늘은 여기까지 할까? 언제 다시?

이 내일 아침이나 밤에 다시 할까?

윤 밤에 하자. 11시?

이 좋아.

상징과 기호

이 태극기는 상징이므로, 태극기는 내가 아니지.

윤 그렇지 아빠가 무슨 날 태극기 걸라고 하면 짜증나지만, 김연아가 태극기 가슴에 달고 나오면 가슴이 뭉클해지듯. 그럼 왜 해외에서나 올림픽에서 태극기 보면 눈물이 나지?

이 태극기는 황금이 아니니까. 그 자체에 가치가 있는 건 아니고, 단지 상징으로서 정황을 전달하는 역할을 하지. 상징은 조건반사를 수반하잖아.

윤 상징으로서 정황을 전달하다는 말이 무슨 의미야?

이 교육받은 상징을 보면 조건반사를 일으킨다는 뜻이야.

윤 음 어릴 때부터 태극기 보며 경례를 해왔기에?

이 비슷해. '우리'를 내세울 때 꼭 등장하니까, 등장하면 '우리'가 생각나는 거지.

윤 여기서 우리란 '국민'을 말하는 거겠지? 그럼 상징이란 일종의 편 가르기란 말이지.

이 아니. 상징은 그렇게 좁게 한정되지 않아. 국기가 편 가르기에 활용되는 상징이라는 표현이 더 타당하지. 상징은 더 다양해.

윤 상징은 뭐지? 영어로는 심벌인가?

이 상징의 주안점은 차이가 아니야. 비교대상을 염두하지 않은 상징도 많잖아.

윤 문자도 상징인가?

이 문자는 기호. 기호는 요소간의 차이가 의미를 생성하고, 상징은 그 자체에 의미가 깃들어. 기호는 대상에 종속되고, 상징은 대상과 다른 독립된 존재야. 음성 언어도 기호야. 음성기호.

윤 카시러라는 철학자는 '상징형식의 언어'라고 말했는데... 문자와 음성은 기호, 언어는 상징, 이렇게 되는 건가?

이 개념 정의야 범위를 정하기 나름이지만, 현대 언어학에서는 상징과 기호를 구분해. 언어는 음성언어와 문자언어로 나뉘고, 이 둘은 모두

기호.

윤 상징을 좀 더 분명하게 정의해줘.

이 상징은 그것과 연결된 대상과 일치하지 않아. 예를 들어, 잉글랜드의
상징이 사자라고 할 때, 잉글랜드와 사자는 서로 다른 존재야.
연상관계가 있을 뿐이지. 하지만 '사자'라는 글자 형태는 사자 그
자체라고 할 수 있지. 즉, 기호는 대상의 화신이 되는 셈이야. 상징은
소통뿐만 아니라, 부가적인 뉘앙스를 전달하기 위해 사용해.
잉글랜드의 예에서 보자면 강력한 힘을 느끼게 하고 싶은 것이겠지.
기호는 그렇지 않아. 왜냐면 대상 그 자체만을 지칭하기 때문에.

윤 구체성과 추상성을 기호와 상징으로 구분하는군.

이 그렇게 말할 수 있어.

윤 태극기는 원래 음양이론의 기호지만, 지금 그것은 국가의 상징으로
작용하잖아. 이렇게 표현했을 때, 태극=기호, 태극기=상징이 되겠네.

이 그런가? 태극은 기호구나. 그 점은 내가 잘 모르는 부분이라. 태극은
왜 기호야?

윤 내가 알기론 태극은 일종의 우주원리를 표현한 그림이니까. 일종의
문자라고 할 수 있지.

이 추상적인 개념을 밝히는 기호구나.

윤 그 태극이 중국 사상에, 또 중화 문명권의 세계 인식에 지대한 영향을
주었어. 순환이라는 개념을 규정했으니까.

이 그러면, 태극기는 대한민국 상징이고, 그 상징은 기호로 조합한
상징이네. 국기로서는 드문 예가 아닌가?

윤 그런 거 같아. 중국과 북한은 공산당을 상징하는 별을 사용했고,
일본은 천황을 뜻하는 빨간 동그라미를 채택했네. 결과적으로 국기
이미지로는 우리나라가 이긴 거 같다.

이 태극은 태극 자체일 뿐, 다른 것은 아니니까 기호가 확실하고. 별은

공산당의 상징, 빨간 동그라미도 천황의 상징. 내가 아는 다른 나라 국기도 상징성만 있을 뿐, 기호의 요소는 없는 것 같아. 그래서 태극기는 모양이 유별나구나. 마치 깃발에 글자를 적어놓은 것과 같군.

윤　그러네. 거기다가 옆에는 괘를 그려놓았으니... 더욱 유별나 보이는구만. ㅋㅋㅋㅋㅋ 맘에 안 들어?

이　맘에 들고 안 들고가 중요해?

윤　그래도 디자이너니까 이미지 취향이 있어야지.

이　그런 거 안 키워. 나는 시각적 요소에서는 절대적인 가치를 느끼지 않아.

상징과 주체

윤　만약 정부에서 너에게 새로운 국기 디자인 리뉴얼을 해달라고 하면?

이　절대 안 해!

윤　나도 안 할래, 욕만 먹을 거 뻔해. ㅎㅎ

이　리뉴얼의 대상이 될 수 없어.

윤　서울시, 도, 시, 군, 관 이미지들은 죄다 리뉴얼하잖아. 국가라고 못할 거 있나.

이　시, 도는 어차피 보는 사람도 없잖아.

윤　너무 덩치가 크고, 많은 사람의 의견과 의지를 모아야 하는 작업은 디자이너가 건드리기 어려울 거 같아. 그리고 보면 한글을 만든 세종대왕은 참으로 대단하다. 국기도 이렇게 어려운데... 어떻게 문자를 만들 의지를 갖다니...

이　디자이너가 건드리기 어려운 건 둘째 치고, 그런 건 바꿔서는 안 되는 것 아닐까?

윤　혼란이 오면 또 바뀔지도 모르지... 쥐도 새도 모르게 바꾸고... 그걸
　　신봉하라고 강요하겠지. ㅋ 네 말대로, 지자체 상징물처럼 아무도
　　신경 안 써야 바뀔 수 있을 듯. ㅋ

이　지자체는 필요 없는 상징을 만들었으니까, 바꾸든 말든, 있든 없든
　　상관없잖아.

윤　사실 국기도 국가도 국화도 그런 거 아냐? 우리가 미국 주의 주기와
　　주가, 주화를 모르듯이.

이　시장 경제에서 정체성을 부여하기 위해 필요하다고 했잖아.

윤　지자체도 그런 것을 시도하는 게 아닐까.

이　지자체가 시장 경제에서 뭘 하지?

윤　지방 분권화가 되면서 그런 흐름이 강해진 거 같아. 하나의 경제
　　주체로 등장하고 싶어진 거지.

이　음. 지자체가 경제 주체가 될 필요가 있어?

윤　지금 성남시 경우 복지나 사회정책이 다른 시도와 완전히 다르잖아.
　　청년 배당금도 나눠주고.

이　그게 시장 경제 활동인가? 수입은 세금이고, 지출은 복지인데...

윤　시장 경제에도 주체는 있지, 완전한 개인 간 시장 경제는 없어.
　　허상이야. 본래 시장 경제가 활성화되면 절대왕정이나 중앙집권제가
　　등장하기 마련이야. 시장에서는 경찰 역할을 할 강자, 패자가 있어야
　　하는데 그걸 정당화시킨 것이 민주주의고, 그것이 국가, 지자체로
　　확대되는 거지.

이　경찰 역할과 주체는 다르잖아.

윤　주체가 경찰 역할을 하는 거지. 성남시의 경우, 단독적인 경찰력을
　　가지고 있지 않아서 대한민국 정부에 경찰을 위임한 거고, 세계
　　경제의 경우 미국에게 경찰 역할을 위임하고 그러는 거지.

이　그래서 지자체도 상징이 필요하다는 것이지?

윤 상징을 갖겠다는 것은 일종의 하나의 주체성을 갖겠다는 의지란
 생각이 드네.

이 그 설명은 설득력이 있어.

윤 세 명만 모여도 동아리를 만들고, 자신들을 대표하는 이미지를
 상징으로 내세우곤 하잖아. 그것이 확대된 것이 현대 국가이고.

이 그리고 이왕이면 그 상징이 주체성 외에 어떤 좋은 뉘앙스를 품고
 있기를 바라지.

국가 상징

윤 현대는 국가가 가장 두드러진 집단형식이 돼서 '국기'가 주목받는 거
 같아. 정치학에서는 '국가가 신을 대체했다'라는 표현을 써. 그러니까
 사람들이 미래예측을 신에게 의지하다가 이제는 국가의 비전에
 의지하게 된 거지. 그래서 국가를 배반하면 사형을 당하기도 하고.
 신을 배반하면 화형을 당하듯이.

이 그런 면에서는 국가가 신을 대체했다는 표현은 타당해.

윤 즉 현대의 신인 국가의 상징이 국기이고, 우리나라의 경우 '태극기'인
 거지. 네 말대로 기호가 상징이 된 아주 드문 케이스이고, 이러니
 태극기가 자랑스럽게 느껴진다. ㅋ 가슴속에 새겨지는 기분이야.
 어깨에 태극기 문신을 새기고 싶어.

이 독특함은 자랑거리가 아니야. 재밌는 점이 있어. 국기는 엄연히
 상징인데, 이것이 패턴화되면서 기호로 변했다는 사실이야.

윤 어떤 점에서?

이 기호의 중요한 특징 중 하나가 같은 그룹의 기호들끼리의 동질성과 그
 동질성이 빚어내는 차별성이거든. 세계의 국기는 비례가 일정하고,
 어느 정도 시스템화된 형태에서 벗어나지 않는다는 점에서 어느새

기호화됐어. 최초의 발생은 상징이었으나, 세월이 지나며 기호가 된 거지. 마치 상형문자처럼.

윤 　그러네. 어딘가에 삼각형 두 개 겹친 국기도 있었는데... 그 나라는 국기를 바꿔야겠다. ㅋ

이 　모르긴 해도, 국제 무대에서 활동하려면 포맷을 바꿔야 할 거야.

윤 　음... 그렇겠지. 이런 이유를 댄다면 국가 상징 리뉴얼이 가능해지겠네. 현대 국가는 계약에 의해 만들어지고, 또 계약이나 조약 등의 법에 의해 이끌어진다는 점에서 국제법이 국기의 형식을 규제할 날이 올지도 모르겠다. 결국 국기도 계약 형식의 측면에서 만들어진 거니까.

이 　충분히 그런 일이 생길 수 있어. 하지만 반발이 심해서 실행될지는 모르겠네. 정서가 뿌리 깊게 얽혀 있어서.

윤 　우리나라 국기는 다양한 형태에 대응 가능하도록 디자인된 편이야. 가끔 국기를 가지고 그래픽을 만들 때, 어떤 국기는 너무 복잡하거나 네모 형식에 국한되어서 다양하게 사용하기 어렵잖아. 또 일장기는 너무 단순해서 잘못하면 빨간 동그라미가 되어 버리고. 근데 한국 국기는 다 써도 되고, 또 건곤감리를 넣거나 빼도 되고 해서 편해.

이 　그럴 때는 국기를 규제하지 않고 새로운 상징 체계를 따로 만들걸? 그래서 각 나라는 '국장'을 따로 만들지.

윤 　국장?

이 　월드컵 같은 행사에서 선수들이 가슴에 달고 나오는 문양.

윤 　우리나라도 호랑이가 있잖아.

이 　그 호랑이는 국장이 아니고, 대한축구협회 문장이래.

윤 　아... 독일 축구팀 거는? 국장이야?

이 　국장을 중심으로 만든 것 같아. 독일 체조 대표도 검정색 독수리거든.

윤 　우리나라 국장은 좀 촌스럽다. 우리나라는 국장으로 삼족오를 쓰면

좋을 텐데.

이 삼족오가 뭐야?

윤 우리나라 고대 역사에 나오는 상징물이야. 고구려 주몽의 상징물.

(삼족오三足烏 또는 세 발 까마귀는 고대 동아시아 지역에서 태양 속에
산다고 여겨졌던 전설의 새이다. 해를 상징하는 원 안에 그려지며,
종종 달에서 산다고 여겨졌던 원 안의 두꺼비에 대응된다. 삼족오는
신석기 시대 중국의 양사오 문화, 한국의 고구려 고분 벽화, 일본의
건국 신화 등 동아시아 고대 문화에서 자주 등장한다. '삼족오'는
3개의 다리가 달려있는 까마귀를 의미한다. 그 이유를 들자면 여러
가지가 있는데, 태양이 양陽이고, 3이 양수陽數이므로 자연스레 태양에
사는 까마귀의 발도 3개라고 여겼기 때문이라고도 하고,
삼신일체사상三神一體思想, 즉 천天·지地·인人을 의미하는 것으로
해석하는 경우도 있다. 또 고조선 시대의 제기로 사용된
삼족정三足鼎과 연관시켜 '세 발'이 천계의 사자使者, 군주, 천제天帝를
상징하는 것으로 분석하기도 한다. 삼족오의 발은 조류의 발톱이
아니라 낙타나 말 같은 포유류의 발굽 형태를 보이고 있다.)
검색하니까 이렇게 나오네. ㅋ 간지나지 않아? 스토리텔링도 있고.

이 어떻게 조형화하느냐의 문제겠지. 해치는 어때?

윤 해치는 구려, 머리도 크고, 의미도 모호하고.

이 해치는 왜 구려? '머리가 커서 구리다'는 건 말이 안 되고.

윤 갑자기 왜 서울시 상징이 되었는지도 모르겠고, 내러티브도 없고,
해태과자 생각도 나고.

이 그거 만든 ○○○ 교수님께 이른다.

윤 그런데, 왜 ○○○ 교수가 만들게 된 거야?

이 왜냐 라니... 몰라서 물어. 그 분은 한 해에 논문을 몇 십 편씩 쓰시고,
각종 국가사업을 성공리에 이끄셨으며, 최근에는 큰 행사 총감독으로

활약하신 훌륭한 분이셔.

윤 아... 대단하다!

이 최고야. 내 롤모델.

윤 그렇다면 우리가 모르는 심오한 뜻이 있겠지. 해태가 '정의'를
 상징한다는 의미에서... 〈정의란 무엇인가〉도 히트 쳤고 그래서...
 우리가 뭔가 의미를 부여해 드리자!

이 헛소리하는 걸 보니 그만 할 때가 됐나. 이 정도로 마무리하자.
 편집하는 사람도 생각해줘야지. ▣

디자인 비엔날레, 정말 필요한가?

김상규
서울과학기술대 산업디자인학과 교수

'성공적 개최'라는 납품

2004년 어느 날, 한국에서 처음 열리는 디자인 비엔날레를 앞두고 관계자들의 고민이 깊었던 순간을 기억한다. 다들 명망 있는 인사였고 디자인 분야에서 활발하게 활동하는 전문가였다. 그러나 나를 포함해서 그곳에 모인 사람들 모두가 비엔날레에 대한 이해는 고사하고 전시 기획에 대한 학습도, 경험도 거의 전무한 이들이었다. 문화기획을 경험할 기회가 없었던 이들이 그나마 비엔날레와 형식적으로 유사한 행사를 기획한 경험이라고는 학술대회와 졸업전, 페어 기획 정도였다. 물론 이것도 상당한 노력과 기술이 필요한 일이지만, 전시를 이해하는 감각만 따져보면 2000년대 페스티벌 붐 속에서 작품을 전시했거나 코디네이터로 일했던 젊은 디자이너들이 더 나았다.

그러나 그들에게 권한이 주어질 리 만무했고, 책임감 있게 일하기에는 아직 부족한 상태였다. 그때만 하더라도 디자인 분야는 전문가든 젊은 디자이너든, 나이가 많든 적든 모두 경험이 부족하기는 마찬가지였다. 어쨌든 한국 최초의 디자인 비엔날레를 준비하기 위해 모인 전문가들은 모두 비슷비슷한 경험과 식견이 있었고, 당시의 준비 과정이란 잦은 회의와 노련한 의사 결정뿐이었다. 트렌드에 밝은 몇몇이 제안한 산발적인 주제들을 솎아내고 모양새를 갖추어 나갔다. 이렇게 해도 개막이 가능할지 의심스러웠으나 결국 성대한 개막식이 거행되었다. 성대했다는 것은 해외 인사와 고위 공무원, 지역 인사가 제법 많이 참석했고, 언론사에서도 취재를 왔었다는 뜻이다.

비엔날레의 전시는 어느 정도 마무리가 된 상태였기 때문에 관람하는 데에는 별문제가 없었다. 전시 기간 동안 30여만 명이 방문했으니 흥행 성적도 나쁘지 않았다. 돌아보면 당시 참여자들은 왜 광주인지, 왜 디자인 비엔날레인지 고민할 겨를도 없이 광주의 의미를 찾고, 비엔날레의 의의를 찾는 데 힘을 쏟았다. 이는 디자이너들에게 익숙한 문제 해결 방식이었다.

문제는 주어졌고, 가장 현실적인 답을 찾아 문제를 해결하는 것이다. 암묵적으로 '답'이라고 동의한, 봉합된 결과물을 내놓았다. 참여한 사람들은 그것이 썩 괜찮은 답이 아님을 알고 있었지만, '납품'을 완료했다는 사실에 만족할 수밖에 없었다.

언제나 처음처럼

광주비엔날레가 개최된 지 십 년이 지난 2005년, 그렇게 광주디자인비엔날레가 시작되었다.

첫 행사 때는 처음 열리는 행사이니만큼 시행착오가 있을 수 있다는 너그러운 시선을 받았다. 다른 한편으로는 금번의 시행착오를 반복하지 않고 다음에는 더 나은 과정과 결과를 보여줄 것이라는 기대도 받았다. 하지만 다음에도, 그리고 그 다음에도, 상황은 그다지 달라지지 않았다. 마치 늘 처음 열리는 비엔날레를 준비하는 듯했다. 총감독이나 큐레이터의 역량 문제도 있겠지만 여기서는 더 큰 문제에 대해 이야기하려고 한다.

우선 아트 비엔날레의 작가 중심 포맷을 끌어오면서 문제가 발생한다. 주목할 만한 디자이너와 시각예술가, 건축가가 적지 않지만 아트 비엔날레에 비해 작가의 풀이 견줄 수 없을 만큼 적다. 총감독과 큐레이터의 작가 풀이 충분하지 못했다는 것은 쉽게 짐작할 수 있다. 간혹 자문회의에서 언급되는 명단은 이른 바 '잘 나가는' 해외 유명 디자이너들에 집중되었다. 그들이 광주에서 열리는 낯선 디자인 행사에 참여해달라는 요청을 흔쾌히 받아들일 리가 없었다. 그럼에도 총감독과 주요 관계자들은 무리하게 이를 추진했고, 매번 섭외로 시간을 까먹어야 했다. 섭외가 되지 않을 경우에는 인맥을 통해 참여 가능한 사람들로 채워지기 마련이다. 기획 단계에서 염두에 둔 디자이너들의 작업이 전시되지 않으니 주제가 무색할 수밖에 없었다. 평소에 교류가 없는 상태에서 디자인 용역을 의뢰하듯 유명 디자이너를 찾는 것은 국제행사의

고루한 관행 탓이다.

　미술과 영화 분야는 각각 비엔날레와 영화제의 형식이 지속되기 때문에 큐레이터, 프로그래머의 국제적인 네트워크가 형성될 수 있다. 하지만 디자인은 학술행사나 프로젝트를 매개로 연결된 인연이 거의 전부이기 때문에 주제에 맞는 작가를 찾는 것이 거의 불가능하다. 그렇다고 새로운 작가를 발굴해낼 만큼 평소에 작가들을 주시해온 총감독과 큐레이터를 찾기도 어렵다. 그동안 비엔날레, 영화제와 같은 행사가 없었던 디자인 분야에서 준비된 인물이 있을 리 없었다. 그나마 작은 규모의 디자인 전시를 기획하는 젊은 큐레이터들이 등장했으나, '초청'받지 못 했다. 결국 디자인 비엔날레 초창기에는 주제의식과 기획력이 있는 인물은 고사하고 문화적 경험이 풍부한 큐레이터를 찾는 일도 쉽지 않았다. 이 때문에 디자인계에서 자주 거론되는 인사들로 채워졌다. 즉, 프로젝트를 진행하고 '납품'을 보증할 사람으로 팀을 꾸릴 수밖에 없었다.

　교수든, 디자이너든, 건축가든, 출판인이든, 총감독을 맡은 사람들은 하나같이 그 일을 처음 해보는 사람들이었기 때문에 매번 초행길에 겪는 시행착오를 피할 수 없었을 것이다. 디자인 비엔날레가 시작된 이후 전시가 재조명된 예를 발견하지 못 했다. 시행착오를 줄이고, 규모를 갖춰나가고, 기획자든 작가든 주목할 만한 인물을 발굴해내는 데에 실패한, 안타까운 십 년이었다.

박람회 또는 비엔날레

　2015년부터 광주디자인센터에서 디자인 비엔날레를 주관한다. 광주비엔날레재단에서 주관하지 않게 된 이유는 분명하지 않다. 아마도 매년 장르를 바꿔가면서 개최한다는 것이 버거웠을 것이다. 재단이 부담을 안고 지켜야 할 만큼 가치 있는 일이 아니었을 수도 있다. 어쨌든 지난 몇 년간 거론되었던 디자인 비엔날레의 분리 개최가 이루어졌고, 이를 계기로

디자인 비엔날레는 새로운 변화를 맞게 되었다.

　"이번 광주디자인비엔날레는 디자인의 흐름과 담론보다는 산업화에
비중을 두고 치러질 것으로 보인다. 행사 주관이 기존 광주비엔날레
재단에서 광주디자인센터로 바뀐 것도 그런 맥락이다"라는 기사가
〈전남일보〉에 실렸다. '산업화에 비중을 두'기 때문에 주관기관이
바뀌었다고 설명하고 있다. 그러나 여기서의 핵심은 '치러질 것'이다.
어찌되었든 치러야 할 행사이기 때문에 주관하는 기관의 성격에 맞춰
방향을 바꿨다는 논리가 맞다. 그렇다면 2년에 한 번씩 열리는 박람회라고
봐야 옳다.

　사실상 박람회 성격의 비엔날레는 2000년대 중반에 그 정점을
찍었다. 일찌감치 런던이 100% 디자인 런던, 런던디자인페스티벌을
브랜딩 했고, 도쿄가 이 모델을 그대로 들여왔다. 서울에서도 그 모델을
따라 유사한 행사가 열렸고, 급기야 '서울디자인올림픽'이라는 놀라운
이름의 초대형 행사가 열리기도 했다. 서울디자인올림픽이 개최된
2008년에 런던 디자인 뮤지엄에서 '디자인 시티Design Cities'라는 전시가
열렸다. 이 전시는 전 세계의 디자인 행사의 열병을 매듭짓기라도 하듯이
런던, 빈, 데사우, 파리, 로스앤젤레스, 밀라노, 도쿄까지, 대도시의 디자인
역사를 보여주었다. 디자인은 도시 마케팅 수단으로 한 몫을 담당했다.

　한국의 디자인 행사들은 대체로 낡은 모델을 고수할 뿐만 아니라
경쟁력도 없다. 산업과 도시 마케팅을 중요하게 생각한다면, 부스를 많이
팔고 개최 도시에 경제적 이익을 안겨주어야 할 것이다. 광주든 서울이든
디자인 행사는 이러한 경쟁력을 갖추지 못했다. 그런데 이 모델을 지향하는
막강한 국가가 있으니 바로 중국이다. 광주디자인비엔날레가 박람회와
페스티벌을 모델로 생각한다면 중국을 의식해서 기획해야 할 상황이다.
중국에서는 최근 몇 년 사이에 디자인 비엔날레가 하나둘 개최되기
시작했다. 2014년 홍콩과 선전深圳이 공동 개최한 디자인 비엔날레에

참석했을 때, 중국의 한 교수에게 중국에서 디자인 비엔날레가 몇 곳에서 열리는지 물었는데 몇 개쯤 될 것이라는 답을 들었다. 그만큼 우후죽순으로 생기고 있다는 농담이었다.

새 술을 담을 새로운 포맷

디자인 평론가 최 범은 한국문화예술위원회가 발행한 〈문예연감 2005〉에서 '새 부대에 헌 술을: 제1회 광주디자인비엔날레'라는 제목으로 디자인 비엔날레를 평가하였다. 그는 "디자인 비엔날레는 한국 디자인계에 어떤 새로운 비전과 가능성은 물론 기존의 국제적인 대형 디자인 이벤트와의 차이점을 보여주지 못했다. 그것이 왜 비엔날레여야 하는지를 보여주지 못했다는 얘기이다"[1]라고 하면서 한국 디자인의 새로운 장이 될 기회를 놓쳤다고 말한 바 있다. 이견이 있을 수 없는 평이다. 하지만 광주디자인센터가 비엔날레를 기관의 미션에 충실한 사업 정도로 여긴다면 이야기가 달라진다, 즉 광주디자인비엔날레가 2년 주기의 박람회로 규정된다면 한국디자인진흥원이 매년 개최하는 '디자인 코리아', 디자인하우스가 매년 개최하는 '서울디자인페스티벌'과 다를 바가 없다. 그리고 문화예술의 맥락에서 비판 받을 이유가 없어진다.

그러나 혹시 광주시가 광주비엔날레를 의식하여 광주디자인비엔날레를 재고한다면, 그래서 정말로 새 술을 담을 날이 온다면 그에 대한 바람은 있다. 우선 어설프게 아트 비엔날레의 포맷을 끌어오지 말고 디자인 전문가들이 잘 할 수 있는 포맷을 구축하는 것이다. 디자인 전문가들이 잘 할 수 있는 포맷은 박람회와 페스티벌이 아니다. 박람회는 컨벤션 사업자들의 영역이고 페스티벌은 기획사들의 주특기이다.

디자이너와 디자인 연구자들은 리서치 기반의 콘텐츠를 만드는 것이

1　최 범, '디지털과 DNA 시대의 디자인', 〈한국 디자인, 어디로 가는가〉, 안그라픽스, 69쪽.

더 익숙하다. 1년 이상 준비해서 내놓는, 공유할 가치가 있는 묵직한 주제라면 디자인 비엔날레의 중심이 될 수 있다고 생각한다. 물론 비엔날레에 대한 본질적인 고민과 조직, 행정 문제가 큰 숙제로 남아 있다. 이에 대한 고민이 전제되어야 할 것이다. 디자인 비엔날레는 유명한 디자이너든 신진 디자이너든, 그들의 포트폴리오를 보여주는 데 의미를 둘 수 없다. 그것이 공적 재원으로서 정기적으로 사람들에게 보여줄 만한 가치가 없기 때문이다. 또한 산업적 가치나 정보 전달의 측면에서 봤을 때 2년 주기로 열리는 것은 매년 열리는 디자인 페스티벌이나 페어에 비해 그 효과가 적다. 백화점과 온오프라인 매체에도 한참 뒤쳐진다.

 이른바 '빅샷'을 모셔서 지역의 볼거리를 만드는 것도 이제 식상해졌다. 물론 디자인 쟁점을 이해하지 못한 일간지에서 그저 유명하다는 이유로 서양 디자이너 한 명의 인터뷰를 싣는 현실 때문에 이러한 관행에서 쉽게 벗어나지 못하고 있기는 하다. 하지만 이것은 디자인 비엔날레라는 호기를 제대로 활용하지 못하고 다섯 번의 행사를 거치면서 그 재원을 소모해 버린 디자인 전문가 집단의 과오가 더 크다. 디자인 문화를 운운하다가 십 년이 지나서 결국 산업에 초점을 맞추는 모습은 디자인이 도시 행사의 '아이템' 이상이 아님을 일깨워주었다.

 공교롭게도 광주비엔날레재단에서 주관한 마지막 비엔날레(2013년) 주제는 '거시기 머시기 Anything, Something'였고, 광주디자인센터가 주관하는 첫 비엔날레(2015년)의 주제는 '신명'이었다. 당대의 고민을 담은 쟁점이 없다. 디자이너를 포함한 창작자에게 상상력을 불러일으킬 것도, 지역의 관객들에게 영감을 줄 비전도 없다는 것이다. 냉정하게 표현하면 치러야 할 행사가 있었고, 그 과업을 형식에 맞게 열심히 수행했을 뿐이다. 그러한 행사를 비엔날레라는 이름으로 한 달씩이나 진행할 필요가 있는지 지금이라도 진지하게 고민해야 할 것이다. 그래도 미련이 남는다면 지난 십 년을 냉철하게 돌아보는 자리를 만들어서 공감을 얻어야 할 것이다. ✖

〈뿌리깊은 나무〉 잡지 표지의 조형성

전가경
디자인 저술가, 〈사월의 눈〉 출판사 대표

잡지 표지의 조형성

잡지 표지의 조형적 특징과 사회문화적 의미를 살펴본 크롤리2003는 잡지 표지를 일종의 공공 무대라고 표현했다. "대부분의 아트디렉터와 사진가, 그리고 예술가는 잡지 표지를 자신들의 창의성 혹은 관점을 투영시키는 하나의 공공 무대로 점령하고자 한다." 잡지 표지는 한 시대의 드라마를 포착하거나 세상을 보는 새로운 방식을 제공한다고 그는 내다보았다.

사실Fact 위주의 뉴스를 기록하고 전달하는 신문과 달리, 잡지는 보다 느슨한 발행주기를 기반으로 하며 만든 이의 비전이 강하게 투영되는 매체이다. 그러한 비전은 기사와 같은 문자 기반의 내용뿐만 아니라 잡지가 채택한 시각적 코드Code를 통해서 보다 정교하게 전달될 수 있다. 이는 잡지 표지가 잡지의 편집 방향을 암시하는 상징이자 아이콘으로 기능할 수 있는 근거가 된다.

잡지 표지의 디자인 전략은 독자를 비롯한 불특정 다수에게 주는 잡지의 첫인상인 만큼 중요할 수밖에 없다. 또한 잡지의 내용이 응축되는 장이자 시대에 대한 잡지의 시각적 해석물이라는 점에서 포스터 및 광고와 유사한 기능을 하기도 한다.

이와 같은 표지의 기능 안에서 사진은 특별한 위치를 점한다. 편집 방향과 시각적 전략에 따라 사진을 다루는 방식 또한 잡지 표지마다 상이하기 때문이다. 1920년대 유럽에서 촉발된 포토저널리즘에 힘입어 잡지 표지에 사진이 등장하기 시작한 이후로, 표지 전체를 도배한 사진과 만나는 것은 더 이상 드문 풍경이 아니게 되었다. 〈라이프〉, 〈픽처 포스트〉, 〈뷰〉 등은 포토저널리즘을 표방한 초기 잡지들이었고, 표지 사진의 선정을 통해 잡지의 주제와 시대의 이슈를 짚어 나갔다. '일러스트레이션에 비해 보다 객관적이고 현대적인 것'이라는 사진에 대한 인식은 사진 중심의 잡지 확산에 기여했다. 사진 사용은 20세기 초반 잡지 역사에서 시대의

진보를 뜻하는 지표였던 것이다.

1970년대 한국의 대표적인 문화교양지인 〈뿌리깊은 나무〉 또한
이러한 표지 운영과 기능에서 예외가 아니었다. 크로울리는 잡지 표지가
가치와 꿈 그리고 욕망과 연결된다고 말한 바 있는데, 〈뿌리깊은 나무〉의
표지야말로 발행인 한창기의 비전이 강하게 투영된 것이었다. 홍미로운
것은 한창기가 비전의 시각화를 위해 동원한 사진 조형술과 디자인
방법론이다. 한국 현대디자인의 이정표로 곧잘 언급되는 〈뿌리깊은
나무〉는 국내에선 선례가 없을 정도로 합리적이고 현대적인 사진 운영을
통해 한국 그래픽 디자인 역사상 가장 상징적이고도 조형적으로 완성도
높은 표지를 선보였던 것이다.

유신체제와 비판적 저널리즘 사이에서: 잡지의 창간과 디자인

1970년대 중후반 한국의 대표적인 잡지 중 하나였던 〈뿌리깊은
나무〉는 1976년 3월 창간되어 1980년 8월 전두환 군부정권에 의해 강제
폐간되었다. 이 잡지를 두고 언론학자 강준만[1997]은 "한국 잡지사는
〈뿌리깊은 나무〉 이전과 〈뿌리깊은 나무〉 이후로 구분된다"라고 말했으며,
유재천[2008]은 "〈뿌리깊은 나무〉는 1970년대 정신사적 변혁운동의
주역이면서, 특히 문화사적 변혁운동의 주역"이라고 평했다. 잡지를
둘러싼 이러한 평가를 이해하기 위해서는 잡지가 창간되었던 시대에 대한
이해가 우선될 필요가 있다.

주창윤[2007]은 "1970년대 중반에는 발전주의(근대화), 반공주의,
민족주의라는 지배 이데올로기를 이용하여 유신 체제가 강화되었다"며,
"사회적 통제와 감시를 확대하는 동시에 역사와 전통의 재구성이나 한국적
민주주의의 정당화 도구로 민족주의를 이용하였다"라고 설명했다.
유신체제는 1972년 10월 17일 계엄령 선포 이후 12월 26일 유신헌법이
공포되면서 출범했다. 유재천[2008]은 유신체제로 인해 세 가지 '배제현상'이

나타났다고 지적했다. 정치 활동의 배제, 민중의 경제 참여 배제, 언론
배제가 그것이다. 1975년 5월 13일에 선포한 '긴급조치 9호'는 완벽한 언론
배제였으며, 〈뿌리깊은 나무〉는 그와 같이 엄혹한 상황에서 창간된
것이라고 밝혔다. 여기서 흥미로운 것은 이와 같은 언론 통제 속에서도
비판적 저널리즘의 계보가 이미 형성되고 있었다는 사실이다.

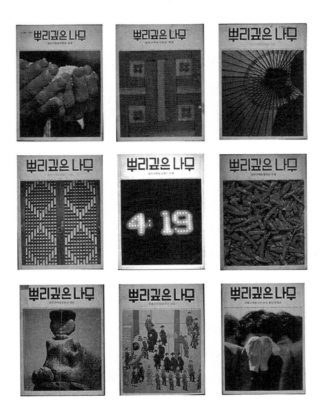

　　　1960년대 〈사상계〉를 필두로, 〈문학과 지성〉, 〈창작과 비평〉,
〈씨알의 소리〉 등이 박정희 정권의 독재에 저항하는 목소리를 냈다.

1976년 3월에 창간된 〈뿌리깊은 나무〉는 이미 형성된 저항적 저널리즘 대열에 동참한 셈이다. 조상호[1997]는 당대의 저항적 저널리즘은 비단 〈뿌리깊은 나무〉만의 고유한 것은 아니었다고 설명한다. 유재천[2008]은 이러한 저항적 매체의 핵심에는 '민중론'이 공통의 주제로 깔려 있었다고 말한다. "비판적인 지성인들이 산업화와 도시화 과정에서 소외당한 사람들, 정치적, 경제적으로 배제당한 사람들의 실존에 관심을 갖게 되면서 이들을 '민중'으로 개념화하였다"며 '민중론'을 중심으로 형성된 공동의 저항노선을 설명했다.

　〈뿌리깊은 나무〉의 창간은 그 자체로 무겁고도 어려운 시도이자 도전이었다. 억압적인 시공간 속에서 민중을 중심에 놓은 진보 성향의 비판적인 잡지를 제안한 셈이다. 창간사에는 한창기의 문제의식 충만한 비전이 반영되어 있다. 그는 창간사에서 문화의 중요성을 역설하며 그 핵심에 토박이 문화가 있다고 밝혔다. 문화와 언어의 밀접한 관계를 들며 우리말에 대한 관심으로 나아가야 함을 주장했고, 변화 속에서도 자연을 중시하는 생태주의적 관념을 내비쳤으며, 암기식 교육에서 벗어나 사고력 중심의 교육이 필요하다고도 했다. 끝으로는 한국의 토양에서 나고 자란 토박이 예술에 대한 재조명의 뜻을 천명했다[1976].

　〈뿌리깊은 나무〉는 개인성이 억압받을 수밖에 없었던 어둠의 시대에 '민중'의 이름으로 대안적 가치를 제시하고자 하는 한편, 문화의 선구자적인 역할을 자처했다. 이 잡지가 내용뿐만 아니라 형식적인 면에서도 당대에 대한 도전이었던 점을 통해 그러한 면모가 드러나는데, 당시 암묵적인 잡지의 관습을 깨고 나왔던 〈뿌리깊은 나무〉는 그 자체로서 신랄한 비판적 문제제기였다.

　"기존 잡지에서는 염두에 두지 않았던 디자인의 강조는 〈뿌리깊은 나무〉 성공의 중요한 요소로 작용하였다. 언론학자 마샬 리가 제시한 '판매에 영향을 미치는 열세 가지 요소'에는 디자인에 대한 것이 과반수를

넘어 포함되어 있다. 이 요소들이 거의 빠짐없이 적용된 〈뿌리깊은 나무〉의 편집 방향 역시 디자인적 요소가 중요한 역할로 강조된 것이었다"라는 박암종2008의 설명은 〈뿌리깊은 나무〉의 디자인이 이 잡지의 빼놓을 수 없는 '덕목' 중 하나임을 알려준다.

실제 잡지가 나왔을 당시 많은 이들은 잡지에 관해 비슷한 인상을 받았던 것으로 보인다. 유재천2008은 "겉보기만으로도 별나다는 인상을 줄 만했다"며 당시 잡지들과 확연하게 차이가 나는 〈뿌리깊은 나무〉의 시각적 면모를 지적했다. 판형, 한글 전용과 가로쓰기 등이 "별난 잡지로 만들기에 모자람이 없었다"는 것이다.

편집장이었던 김형윤2008은 "〈뿌리깊은 나무〉는 현대 잡지 디자인의 본이 되었고, 그럴 수 있었던 배경에는 조형에 관한 한창기의 뚜렷한 기준이 있었기 때문이다"라고 말했다. 초기 편집장이기도 했던 윤구병2008은 〈뿌리깊은 나무〉가 당시 잡지계에 파다했던 금기를 깨뜨렸다며 그 사례로 잡지가 도전한 금기 열여섯 가지를 열거한 바 있다. 가령 제목이 한글이고, 본문 조판이 가로쓰기이며, 국판보다 크거나, 한글전용이고, 표지에 사진, 특히 무거운 사진을 쓰면 망한다는 등의 금기였다. 그에 따르면 열여섯 가지 금기들은 당시 잡지계의 암묵적 관습이었는데 〈뿌리깊은 나무〉는 이러한 관습과는 극단적으로 대조되는 꼴로 창간되었다.

〈뿌리깊은 나무〉의 디자인에 관한 두 편의 논문에서 박암종은 〈뿌리깊은 나무〉의 편집 디자인의 특징으로 자간 조절, 아트디렉션, 그리드 시스템의 도입, 최초의 출판 실명제, 서체 개발, 설화적 광고, 전문 사진기자의 운용, 참신한 시각 요소, 품격 있는 삽화, 그리고 표지와 화보 편집의 일관성을 꼽았다.

이 중에서도 한글 가로쓰기, 그리드 시스템, 아트디렉팅은 잡지의 전체적인 인상뿐만 아니라 운영 체제를 마련했다는 점에서 의미가 크다.

특히 사진 운영과 관련되어 눈여겨볼 특징이 아트디렉팅인데, 여기서 김신[2008]의 해설을 참고할 필요가 있다. 그는 잡지가 창간된 1970년대 중반까지 국내에서 디자이너가 잡지를 디자인한 경우는 없었다며, 디자이너가 잡지 제작에 관여하게 된 제도의 도입인 아트디렉팅이야말로 〈뿌리깊은 나무〉의 성과라고 설명한다. 그는 아트디렉팅의 도입이 '직제의 확립'을 넘어 다음과 같은 의미를 지닌다고 해석했다.

"첫째, 편집자와 문선공과 같은 기술자들이 통일된 원칙 없이 각자 나름대로 책을 만드는 단계로부터 한 걸음 나아갔다.
둘째, 디자이너가 책 전체의 시각적 방향과 틀, 질서를 부여하기 시작했다.
셋째, 독자가 책을 보기 쉽게 글자의 운용과 조판 형식을 철저하게 연구하기 시작했다.
넷째, 사진 이미지의 방향도 정하고 그것을 전문 사진가에게 의뢰하여 만들었다."

그리고 여기에 "아트디렉션이라는 제도가 중요한 것이 아니라 어떤 시각적 원칙을 갖고 책을 만드느냐가 중요하다"라고 덧붙였다. 이는 잡지의 사진 운영에 시사하는 바가 크다. 사진이 글에 대한 보조장치가 아닌, 그 자체로서 독립된 시각언어가 되기 위해서는 사진에 대한 개념적 접근이 필요하다. 아트디렉팅이 잡지의 조형적 요소를 구체적인 질서 안으로 편입시켜 내용뿐만 아니라 시각적 일관성과 통일성을 꾀하는 토탈 디자인임을 볼 때, 사진 운영에 대한 구체적인 개념 설정은 필연적일 수밖에 없다. 잡지의 아트디렉터였던 이상철[2008]은 "한국 잡지들에는 꼭지별 편집만 있고 연속성이 없는데 이제 전체적인 질서가 있어야겠다는 것이 한(창기) 사장의 생각이었고, 그 지적에 동감했습니다"라고 회고한 바

있다. 그는 한창기의 '시각적' 비전에 따랐고, 이를 위해 잡지에 일관성을 부여할 수 있는 그리드 시스템을 도입했던 것이다. 그리고 이 그리드 시스템 위에서 사진 운영이 '내장'된 아트디렉팅 체제가 세워질 수 있었다.

사진 운영의 현대성

아트디렉팅이 도입된 〈뿌리깊은 나무〉에서 눈여겨봐야 할 점은 박암종이 지적한 화보 운영의 일관성이다. 박암종[2008]은 잡지의 사진 중심 섹션을 '이색화보', '삼색화보', '원색화보'로 구분한 바 있다. 다양한 화보 편집에서의 일관성 유지를 통해 안정감과 신선감 그리고 통일감을 줄곧 보여줄 수 있었다는 것이 그의 분석이다. 사진은 당시 잡지를 접하는 많은 이들에게 〈뿌리깊은 나무〉의 인상을 좌우하는 주된 요소 중 하나였다. 실제로 발행인 한창기[1979]는 잡지 〈뿌리깊은 나무〉의 사진에 대해 각별한 애정을 갖고 있었던 것으로 보이는데, 이는 '포토 에세이'란 장르를 통해 표출되었다.

"우리의 한글 전용과 글다듬기가 이 땅의 지성지 편집에서 처음으로 시도된 것임과 함께 〈뿌리깊은 나무〉에는 어줍잖기는 하나 '처음으로 시도된 것'이거나 비록 처음은 아니지만 그런 눈으로 봐 줄 만한 것이 몇 가지가 더 있다. 사진과 글을 한데 묶은, 서양 사람들이 '포토 에세이'라고 부른 기사를 싣는 것도 그 한 가지이다. 대체로 이 땅의 잡지들은 화보 기사에서 사진을 크게 다루고 글은 '사진 설명'에 그치게 함으로써 독자들에게 눈요기를 넘어서는 지식과 정보를 주는 데에 인색하거나 사진은 좋은 종이에 찍고 글은 따로 질 낮은 종이에 찍음으로써 그 연결을 무디게 만드는 전통을 지녀 왔다."

이 대목을 통해 한창기가 사진 언어의 독립성을 추구했음을 엿볼
수 있다. 또한 종이를 언급하는 부분에서는 메시지의 전달 방식에 있어서
인쇄물의 물성 또한 고려했음을 읽을 수 있다. 그는 잡지에서의 사진
언어에 대한 이해가 여전히 척박했던 1970년대에 글과 상호작용하는
사진 언어의 속성을 일찍이 간파했던 것으로 보인다. 다만, 위 인용에서
수정되어야 할 점은 '포토 에세이'가 〈뿌리깊은 나무〉의 고유한 것은
아니라는 사실이다.

　　최인진2003이 기록한 한국 매체사진의 역사를 통해 사진 중심의
잡지는 1948년도부터 있어왔음을 알 수 있다. 〈사진문화〉와 〈국제보도〉
등은 사진을 잡지의 시각언어로 사용해왔던 국내 사진잡지였다. 다만 사진
운영에 대한 디자인적 이해는 부재했다. 읽는 잡지에서 보는 잡지로의
전환은 〈주부생활〉이 창간된 이후라고 보는 것이 타당하다. 특히 여성지의
경우, 국판의 시사교양지와 차별되는 원색화보의 운영은 시각 중심의 편집
체제를 잘 드러냈다. 이와 같은 이유에서 〈뿌리깊은 나무〉의 사진 운영의
의미는 '포토 에세이'라는 형식의 도입이 아니라 방법론이 되어야 한다.

　　정리하건대 〈뿌리깊은 나무〉 화보 운영에서 명확하게 구분해야
할 사실은 '포토 에세이'라는 장르 도입의 특이성이 아니라, 이를 '어떤
방식으로 운영했는가'의 방법론적 측면이다. 사전 계획을 동반한 사진
촬영, 기사별로 차별화된 사진 촬영, 프리랜서 사진가 도입을 통한 다양한
시각의 사진 확보 등이 그 예들이다. 구체적으로는 [표 1]에서 〈뿌리깊은
나무〉의 사진 운영을 일별하여 살펴볼 수 있다.

연재 코너	성격	사진운영방식
표지	특집기사를 압축하여 보여준다. 잡지 제호의 크기 및 레이아웃이 1976년 9월호부터 변했다. 제호와 사진과의 조화가 잡지의 명확한 아이덴티티로 자리 잡았다.	과감한 크로핑이 돋보인다. 특히, 전통적인 패턴 등을 클로즈업하여 보여주는 경우가 많다. 전체적으로 한국의 문화유산이라고 할 만한 소재들이 자주 등장한다. 간혹 개념적인 사진들을 동원하여 메시지의 전달을 극대화시킨 경우도 있다.
원색화보	'포토 에세이'가 적용된 코너. 매달 사라져가는 한국의 전통문화, 새롭게 형성되는 도시문화 그리고 여타 외국과 한국문화에 대한 비교문화적 관점이 돋보이는 주제들이 많았다. 당대 문화에 대한 비평적 어조가 강하게 드러난 코너이다.	전형적인 다큐멘터리 사진들로 구성되어 있다. 4~5 펼침면에 걸친, 긴 호흡의 '포토 에세이'다. 사진은 그리드에 입각하여 배치되었다. 1970년대 한국문화를 스트레이트하게 보여주는 사진들이 대부분이며, 주관적이기보다는 객관적 다큐멘터리 사진에 가깝다. 이남수, 주명덕, 그레고리 와이스 등의 사진가들이 참여했다.
그는 이렇게 산다 (삼색화보)	문화예술계의 다양한 유명인사들의 집을 찾아가 그들의 일상을 취재하는 코너. 초기에는 흑백화보였으나, 후에는 삼색화보로 변경되었다.	김수근, 이어령, 천경자 등 저명한 인사들의 속살을 드러내는 컨셉으로, 초상사진과 객관적 다큐멘터리 사진 유형이 주로 이용되었다. 장 표지 역할을 하는 초상사진이 인상적이다. 페이지 레이아웃은 원색화보의 '포토 에세이'의 연장선상에 서있다. 그리드 중심의 사진 배치가 이 코너에서도 눈에 띈다.
볼 만한 꼴불견	기사에 삽입된 형식의 상자기사이다. 문화현상에 대한 신랄한 비판 풍자를 단 하나의 사진과 단문의 캡션으로 풀어나간 독특한 코너 중 하나이다. 다른 텍스트에 비해 자조적인 어조가 강하다. 대부분 한창기의 언어관이 강하게 투영되었다고 볼 수 있는 기사들이다.	해상도가 낮은 흑백사진 한 장에 단문의 캡션이 달린다. 일상에서 '꼴불견'으로 판단되는 것을 크로핑하거나 근접촬영하여 보여준다. 사진과 텍스트(캡션)의 관계를 논의해 볼 수 있는 기사 중 하나이다.
민중의 유산	표지와 함께 〈뿌리깊은 나무〉의 비전을 가장 잘 드러내는 코너 중 하나라고 볼 수 있다. 비판적 저널리즘의 코드로서 당시 1970년대 민중론이 반영된 코너이다.	토박이 문화를 강조한 한창기의 우리 문화 복원 운동의 일환이기도 했던 이 코너는, 유산으로 선정된 사물들을 근접촬영 및 아웃라인을 도려내는 방식을 통해 사물의 즉물성을 극화시켰다. 원색화보와 삼색화보의 객관적 다큐멘터리 사진과는 대척점에 있는데, 사진을 통해 사물의 상징성을 구현시키려는 사진적 전략이 돋보인다.

[표 1] 〈뿌리깊은 나무〉의 섹션별 사진 운영

이렇듯 〈뿌리깊은 나무〉의 표지는 단단하고 정교한 시각적 질서의 결과였다. 1973년도부터 한 해에 한 번씩 세 번의 창간 준비를 했기 때문에 창간호의 완성도는 높을 수밖에 없었다. 디자이너 이상철은 창간 준비호들과 실제 창간호의 결과물이 크게 다르지는 않았다고 회고했다. (대면 인터뷰, 2016년 1월 28일)

잡지의 제호는 한창기와 이상철 사이에 오간 오랜 기간의 고민과 집착 그리고 대화가 낳은 것이었다. 창간사의 정신이 명징하게 시각화된 사례라고 볼 수 있는 잡지 제호는 훈민정음에서 영감을 받아 진행했는데, 강운구2008는 "〈뿌리깊은 나무〉 창간호는 당시로서는 충격적인 모습이었어요. 제목 자체도 강렬한 데다가 로고가 인상적으로 단정했죠. 그때까지 붓글씨체 제목 잡지들과 차별되는 아주 반듯한 모양새"였다며 당시의 인상을 전한다.

강운구의 평에 비추어 볼 때 〈뿌리깊은 나무〉는 제호부터가 남달랐던 잡지였고, 이는 잡지의 현대적인 분위기를 전달하는 데에도 큰 역할을 한 것으로 보인다. 표지 사진은 여기서 잡지의 인상을 좌우하는 요소가 되었다. 중앙정렬의 안정감 있는 레이아웃을 기반으로 상단에는 제호와 발행년월이, 중하단에 걸쳐서는 사진이 얹혀 있다. 기사 제목이 표지에 도배되다시피 한 다른 잡지들과는 극적으로 대비되는 표지였다. 별도로 디자인된 한글 제호와 잡지명뿐만 아니라 한글로 표기되었던 발행년월은 숫자에 익숙한 사람들에게 낯선 이미지였다. 잡지의 성격을 알 수 있는 보편적인 장치들이 배제되어 있다는 점에서 〈뿌리깊은 나무〉의 표지에 적용된 접근법은 대중에게 불친절과 신선함이라는 양가적 반응을 이끌어냈을 것으로 판단된다.

창간 이후 윤명로, 임희주가 책임지던 아트디렉팅 분야에 1976년 9월 이상철이 복귀하며 잡지는 미세한 변화를 겪게 된다. 먼저 표지의 제호가 커졌다. 원색화보의 '포토 에세이' 또한 보다 안정감 있고 세련된 레이아웃으로 다시 태어났다. 이상철은 잡지의 조형적 완성도를 끌어올릴

수 있는 세밀한 조정을 감행했고, 이는 레이아웃과 각 섹션에 눈에 띄는 차별성을 가져왔다. 반면 표지의 무게감 있는 중앙정렬과 사진 중심의 운영은 창간부터 폐간까지 변하지 않았는데, 이는 잡지의 아이콘이 되는 데에 부족함이 없었다.

〈뿌리깊은 나무〉에서 표지 사진은 아트디렉팅의 당연한 하나의 수순으로서 운영되었다. 이남수2001는 〈뿌리깊은 나무〉가 기존 표지 스타일을 완강하게 거부하고 나온 잡지였다고 말한다. 대부분의 잡지들이 일본 양식을 따라하거나 유화를 사용하고, 여성지의 경우 인기 있는 여배우의 이미지를 실었다는 설명이다. 이러한 잡지 환경에서 사진에 관한 뚜렷한 계획안을 탑재시킨 〈뿌리깊은 나무〉의 표지는 돋보일 수밖에 없었다. 그는 표지 사진 선정 과정을 다음과 같이 기술했다.

"표지 제작은 잡지 전체를 만드는 노력과 같이 진행되었다. 원색화보로 정해진 주제는 그 달 치의 촬영 진행과 아울러 글쓴이와 편집장, 촬영자가 숙의하여 그 최종 결정에 따라 표지 사진이 선정되었다. 창간호의 원색화보는 '농부와 땅'이라는 주제였다."

〈뿌리깊은 나무〉의 표지사진은 신중한 편집회의의 결과이자 원색화보와의 연동에서 비롯된 시각물이었다. 잡지의 정체성과 등가물이라는 점에서 〈뿌리깊은 나무〉의 표지는 잡지의 주제를 선보이는 무대였다.

맥리언McLean, 1969은 잡지 표지의 조형적 중요성에 대해 언급하며 표지 사진의 선정에서 고려해야 할 것으로 표지와 독자 사이의 시지각적 거리 감각을 들었다. 공공의 장소에 놓인 잡지 표지가 주목받기 위해서는 뚜렷한 디자인 컨셉이 전제되어야 한다는 것이다. 그는 좋은 디자인의 덕목으로 단순함을 꼽기도 했으며, 나아가 약간의 기이함과 낯설음도 필요하다고 주장했다. 〈뿌리깊은 나무〉의 간명한 표지 디자인은 여러 맥락에서

맥리언의 기준에 부합한 셈이다. 금기를 깨고 대중의 잡지에 대한 인식을 흔들고, 잡지를 지각하는 방식의 익숙함에 조형적 반기를 들었던 〈뿌리깊은 나무〉는 그 자체로 현대성의 새로운 표출이자 작은 스펙타클이었다.

표지 사진 운영과 전통과 현대라는 이중비전

〈뿌리깊은 나무〉에 적용된 표지 사진은 몇 가지 특징을 갖고 있다. 먼저 소재의 선정이다. 표지 사진의 소재가 잡지의 주제를 일차적으로 드러내는 기능을 한다는 점에서 사진의 소재를 살펴보는 것은 잡지가 표방하는 주제를 살펴보는 것과 등가의 의미를 지닌다. 표지가 잡지에 대한 대중의 인식에 영향을 미치고 그 자체로 잡지의 표정이 된다는 점을 볼 때, 〈뿌리깊은 나무〉 역시 소재 선정에 있어서 신중할 수밖에 없었다.

〈뿌리깊은 나무〉 표지 사진의 소재로는 전통 석상石像에서부터 한국의 자연까지, 주로 한국의 전통과 역사를 연상시키는 것들이 다양하게 사용된 것을 볼 수 있다. 잡지 판권면이나 차례면에는 설명문을 달아 사진의 배경과 소재에 대한 간략한 이해를 도왔다. 사진 선정의 이와 같은 특징을 상징적으로 보여준 사례가 창간호라고 볼 수 있다. 창간호의 이미지는 크로핑을 통해 강렬한 상징성을 내뿜는다. 사진 설명은 다음과 같다.

> "경기도 양평군 양서면 상심리에 사는 예순 다섯 살의 농부 김 은일 씨는 표지에서 보이는 대로 일과 햇볕과 추위로 거칠어질 대로 거칠어진 두 손으로 조심스럽게 쌀을 받들어 올리면서 '지난해에 농사가 잘 되기는 잘 되었는데...' 하고 말문을 열었으나 좀처럼 뒷말을 잇지 못했다."

"거칠어질 대로 거칠어진 두 손"이라는 사진 설명대로 표지 사진은 농부의 거친 피부질감을 전달한다. 그 손에 들려 있는 수북한 쌀은 제호

〈뿌리깊은 나무〉의 의미를 확장시킨다. 농부의 손에 들린 쌀 사진과
〈뿌리깊은 나무〉라는 제목의 일치에서 이 잡지가 전통에 대한 애착에
기반하고 있음을 알 수 있다. 이는 창간사의 '토박이 문화'와 우리말,
그리고 한국의 자연환경에 대한 언급에서도 확인된 바이다. 수몰지구의
디딤돌(1976년 5월호)과 연꽃 봉오리(1976년 8월호)의 경우, 〈뿌리깊은
나무〉가 지향하는 생태주의적 세계관이 반영된 표지이기도 하다.

　　한편, 〈뿌리깊은 나무〉는 시사에도 민감했다. 김형국[2008]은 한창기가
잡지를 '엔터테이닝이나 타임킬링용이 아니라 신문적으로/시시비비
형으로' 만들었다고 전한다. "한 사장도 '비비'형의 사회비평적인 시각으로
잡지를 만든 분입니다. 필자도 대개 그런 취향으로 선택했고요. 농촌
사정이라든지 현장형의 기사를 많이 실으려고도 했어요"라는 그의
설명에서 시사와 비평에 예민했던 잡지의 성격을 확인하게 된다. 이러한
취지의 반영으로 잡지는 한국의 전통적인 소재 외에도 현대적인
생활방식을 반추하는 사진을 동원하기도 했다.

　　〈뿌리깊은 나무〉는 국수주의적이고 민족주의적이라는 비판에서
자유롭지 않았다. 그러나 여기서 심층적으로 들여다보아야 할 사실은
전통적이거나 한국적인 소재의 선정이 곧 국수주의나 폐쇄적인
민족주의와 같은 뜻일 수는 없다는 점이다. 한창기의 창간사를 자세히
읽어보면 그가 지역성을 토대로 한 다양한 문화의 공존을 그리고 있었다는
사실을 알 수 있다. 잡지는 다원성이라는 가치를 추구했던 것이다.
〈뿌리깊은 나무〉의 표지 사진 소재 역시 현대에 대한 비평적 사유와 대안
추구의 방법론으로서 선정되었으며, 그것은 사진 운영의 측면에서도
드러난다.

　　사진 속 소재들은 크로핑이라는 과감한 조형적 툴을 통해 모호한
이미지가 된다. 표지 사진들이 전통적 소재를 다수 다루고 있음에도
불구하고 보는 이로 하여금 진부함이나 익숙함보다는 참신함을 느끼게
하는 이유는 전통적 소재에 대한 조형적 재해석이라는 의도에서 크로핑의

방법론이 개입했기 때문이다. 이상철2016에 따르면 이러한 크로핑이 사전에 독자의 시지각을 인식하여 만들어진 것은 아니라고 한다. 특별히 계획되었다기보다는 조형적으로 아름다운 화면을 만들고자 했던 이상철의 '직관'의 결과였다. 하지만 이는 탁월한 시지각적 효과를 낳았다. 표지 사진들은 모두 한국의 익숙한 소재들이되 근접촬영 혹은 크로핑을 적용하여 해당 사물의 질감과 패턴이 정밀하게 드러나도록 디자인되었다.

사진가 쇼1998의 프레임에 대한 설명은 크로핑의 효과에 대한 이해를 돕는다. 사진은 프레임에 갇힌, 혹은 그것을 벗어난 예술이다. 프레임은 그만큼 사진의 전제이자 조건이다. 쇼는 "좋은 프레임을 결정하는 것은 프레임에 의해 그 대상, 사람, 사물들을 강조하는 행위이다. 프레임은 그것들을 고정시켜 보는 이의 관심을 끌게 한다"라고 말하며 미적 행위로서의 프레이밍을 강조한다. 그 과정에서 의식의 영역에서는 인지하지 못하는 사물의 다른 면모를 강조하거나 부상시키는 효과가 있다. 피사체는 크로핑이라는 프레이밍을 통해 일상에서 추상의 영역으로 넘어가며, 궁극에는 일상의 그것과는 다른 '사진적' 의미를 획득하게 되는 것이다. 프레임 안에서의 새로운 의미작용에 힘입어 사진적 테두리 안에서 피사체는 '사물'로 환생하게 된다. 이는 헐버트1983가 〈사진 디자인〉에서 기술하는 확대기의 공헌 및 영화에서 말하는 클로즈업과도 연결된다.

지가 베르토프Dziga Vertov의 '키노 아이Kino-eye'와 모호이너지Moholy-Nagy의 '뉴 비전New Vision'은 모두 카메라의 개입을 통한 일상적인 인식 체계의 붕괴를 그 핵심으로 한다. 클로즈업이나 크로핑과 같은 프레이밍의 미학에 따르면 육안이 포착하지 못하는 세계를 카메라가 담아냈을 때 대상과 보는 사람 사이의 거리감이 조성된다. 이는 헐버트1983가 말하는 확대기의 성과와도 동일한 효과다. 그는 "담장이나 덧문, 배선도형, 그리고 많은 평범한 것들은 본래 그래픽적인 요소를 가진 이미지들로, 이것들은 사진술의 새로운 물결에서 중요한 주제가 되었다"라고 말했다. 또한 궁극적으로는 "확대기 덕분에 인간의 시각으로 볼 수 없었던 리얼리티의

세계가 열렸고, 이 과정 속에서 놀랄 만한 그래픽적 효과가
창조되었다"라고 기술했다.

〈뿌리깊은 나무〉는 크로핑 편집과 크로핑으로 자연스럽게 획득하게
되는 클로즈업을 통해 일상의 사물을 표지 안에서 낯선 각도로 반영하고
있다. 이 경우 포토몽타주와는 달리 피사체의 즉물적인 사물성이
드러나기보다는 추상성이 강조된다. 그럼에도 '의미의 전도'가 일어난다는
면에서는 동일한데, 포토몽타주가 사물의 윤곽선과 사물로서의 의미론적
경계를 부각시킨다면 〈뿌리깊은 나무〉의 표지 사진들은 사물의 윤곽들을
감춰버리며 사물의 마이크로한 세계를 열어 놓는다. 프레임 안에서
만들어지는 새로운 사물의 세계, 그것이 한창기식 '뉴 비전'인 것이다.

발행인 한창기의 시각적 목소리

매체사진의 표상과 재현의 문제를 다각도로 다뤘던 문화이론가
홀1997은 전후시대 휴머니스트 사진에 드러난 프랑스적인 것에 대해 논한
바 있다. 제 아무리 기록을 목표로 하는 다큐멘터리 사진이라고 할지라도
'주관적 해석'이 들어갈 수밖에 없다는 것이 홀의 주장이다. "기록물의
정보적 가치는 제작자의 관점을 통해 매개된다. 주관적 해석이라는 관점은
반영과 의도라는 범주 사이에 존재한다. 신문이든 책이든 잡지이든 거기에
실리는 포토저널리즘의 본성은 본질적으로 해석적인 것이다. 어떤
사건이나 대상을 카메라로 포착할 것인가를 결정하는 것은 개인적 해석과
연관이 있기 때문이다." 나아가 그는 "(사진들은) 즉 보이지 않는 것,
알려지지 않는 것, 잊혀진 것들을 보이게 만드는 것이다... 일반적으로는
'사진:객관성 = 글:편향성'이라는 공식이 통용되지만 주관적 해석의
관점에서는 사진이 글만큼이나 편향적일 수 있음을 인식하는 것이
중요하다"라고 말한다. 책이나 신문, 또는 잡지와 같이 인쇄된 지면에
사진이 놓인다는 것은 의미의 쟁탈이 일어나는 헤게모니의 장 안에 삽입된
것이라고 볼 수 있다.

사진을 특정한 관점을 대변하는 시각적 결정체라고 한다면, 잡지 〈뿌리깊은 나무〉는 당시 인정받는 사업가이자 출판인인 한창기의 비전이 만들어낸 결정체라고 할 수 있다. 이런 관점에서 〈뿌리깊은 나무〉의 표지 사진은 발행인 한창기가 1970년대 후반 한국 사회를 보는 방식을 드러내는 수단 중 하나였다. 〈뿌리깊은 나무〉의 표지 사진은 현대적인 제호 디자인 및 표지 레이아웃의 조화, 전통과 현대를 오가는 소재 선정, 크로핑이라는 사진 편집기술의 세 방법을 통하여 1970년대 중후반 한국 사회에 대한 문화 비평과 체제 비판을 전개하는 동시에 대안을 보여줬다.

여기서 크로핑은 두 가지 효과를 낳았는데, 하나는 암시와 은유였고 다른 하나는 일상적인 한국 문화에 대한 재해석이었다. 검열이 매체의 독립성을 방해하는 시대적 정황 속에서 크로핑은 직접적 발언을 숨길 수 있는 교묘한 장치로 작동했다. 4·19 혁명을 개념적 이미지로 처리한 1977년 4월호 표지와 광주 5·18에 대한 강렬한 서정을 자아내는 1980년 6, 7월호 합병호가 대표적이다. 4·19 혁명의 목소리는 서울 시청의 점등된 시계의 외형 안으로 숨어 들어갔고, 5·18 광주 민주화 운동에 대한 발언은 광주와는 전혀 상관없는 국립묘지에서 촬영한, 어느 여인이 흰 손수건으로 얼굴을 가리고 있는 이미지에 은닉되어 있다. 이남수에 따르면 이러한 사진 선정과 운영은 잡지가 연명하기 위해 택할 수밖에 없었던 생존방식이었다. (대면 인터뷰, 2016년 1월 6일) 이는 또한 시대적 정황이 대상을 읽는 데에 개입함을 보여준다. 5·18이 아니었더라면 〈뿌리깊은 나무〉의 하얀 손수건은 다른 층에서 해석될 수 있었다. 기표와 기의 사이의 미끄러짐은 시대가 조율하기 나름이며, 그 사이에 대중의 간섭이 끼어들게 된다. 그런 맥락에서 잡지 표지는 잡지 발행인과 대중, 그리고 시대의 이데올로기 사이의 긴장관계에 놓여 있기도 한 것이다.

잡지는 시대정신과 흐름을 육감적으로 포착하는 매체이다. 독일 제3제국 시절 히틀러는 잡지를 동원해 프로파간다를 구현해 나갔다. 메이저 잡지와 별개로 하위문화에서의 잡지는 대항적 패거리 문화의

상징으로 자리 잡기도 한다. 이렇듯 잡지는 집단이나 개인의 활자화되고 시각화된 목소리이며, 더불어 잡지 표지는 그 잡지의 내면화된 동기가 가장 즉각적으로 드러나는 장이라고 할 수 있다. 이는 잡지 표지의 성공 여부가 표지와 본문 사이의 심리적, 물리적 거리감을 어떻게 예술적으로 성취하는가에 달려 있음을 뜻하기도 한다. 잡지 표지는 넓은 의미에서는 잡지의 기조를 대표하고 좁은 의미에서는 잡지의 내용을 재해석해내는, 독립적이면서도 종속적인 이중적 캔버스이다.

이러한 캔버스에서 〈뿌리깊은 나무〉의 표지 사진은 체제 비판과 비전이 복합적으로 작동한 지점이자 당시로서는 보기 드문 잡지 수사학이 전개된 장이기도 했다. 〈뿌리깊은 나무〉의 표지와 그 안에 적용된 사진 운영은 발행인 한창기가 시대에 대한 긴장과 명민함을 유지한 채로 던지는 시각적인 목소리였다. ∎

*이 글은 〈디자인학 연구〉 118호에 게재된 논문을 축약한 것이다.

참고문헌

단행본

강운구, 김신, 김형윤, 김형국, 박암종, 유재천, 이상철 외, 〈특집, 한창기!〉, 창비, 2008.

강준만, 〈인물과 사상〉 2, 개마고원, 1997.

스티븐 쇼, 〈사진의 문법〉, 김우룡 역. 눈빛, 2002.

주은우, 『시각과 현대성』, 한나래, 2003.

알렌 헐버트, 〈사진 디자인〉, 배병우 역. 안그라픽스, 1993.

논문

박암종, '문화교양지 〈뿌리깊은 나무〉의 편집 및 디자인 연구', 〈출판잡지연구〉 9(1), 2001. 125~153쪽.

이남수, '잡지 저널리즘 입장에서 본 다큐멘터리 사진 연구: 월간지 〈뿌리깊은 나무〉를 중심으로', 홍익대학교 석사논문, 2001.

조상호. '한국 출판의 언론적 기능과 시대적 역할에 관한 연구: 권위주의 체제하 (1972~1987)의 사회과학 출판을 중심으로', 한양대학교 박사논문, 1997.

주창윤, '1975년 전후 한국 당대문화의 지형과 형성과정', 〈한국언론학보〉 51(4), 2007. 5~31쪽.

최인진, '해방 초기의 사진잡지 연구: 〈국제보도〉와 〈사진문화〉를 중심으로', 〈아우라 10〉, 2003. 6~30쪽.

정기간행물

김형윤, '〈뿌리깊은 나무〉의 추억', 〈플랫폼〉 7, 2008. 50~53쪽.

한창기, '한글만 쓰는 교양잡지', 〈관훈저널〉 29, 1979. 180~183쪽.

디자인 평론 1

2015년 발행 ｜ 10,000원

"1990년대 말의 디자인 비평지들이 나름대로 당시의 포스트 모던한 문제의식에서
출발하였다면, 지금 우리는 한국의 근대성이라는 관점에서 디자인을 되돌아보아야 할
것이다. 그래서 〈디자인 평론〉 창간호는 '성찰적 디자인'을 특집으로 삼았다. 세 편의 글은
각기 한국의 근대성, 디자인의 역사, 현장 디자이너의 체험에 바탕하여
'성찰적 디자인'이라는 화두를 짚어보는 것이다. 특집 이외의 글도 모두 한국적 문제의식에
기반한 것들이다. 적어도 〈디자인 평론〉에 실린 글들 중에 직접적이든 간접적이든 한국
디자인의 현실을 다루지 않는 것은 하나도 없다고 자신한다."
- 발간사에서

디자인 평론 2

펴낸이 강대인

엮은이 최 범

멋지음 윤성서

펴낸날 2016년 7월 15일

펴낸곳 파주타이포그라피학교

 우10881 경기도 파주시 회동길 330

 전화 070-8998-5610/4

 팩스 0303-0949-5610

 info@pati.kr

 www.pati.kr

ISBN 979-11-953710-7-5(94600)

 979-11-953710-3-7(세트)

이 책은 500부 한정판으로 만들어졌습니다.

내지 한국제지 모조 미색 100g/m²

표지 한솔제지 아트지 300g/m²

글꼴 산돌 명조 Neo1, 산돌 고딕 Neo1

 Palatino, Univers LT std

 Kozuka Mincho Pro

인쇄 애니프린팅